SUNFLOWER

致我们
逝去的高一

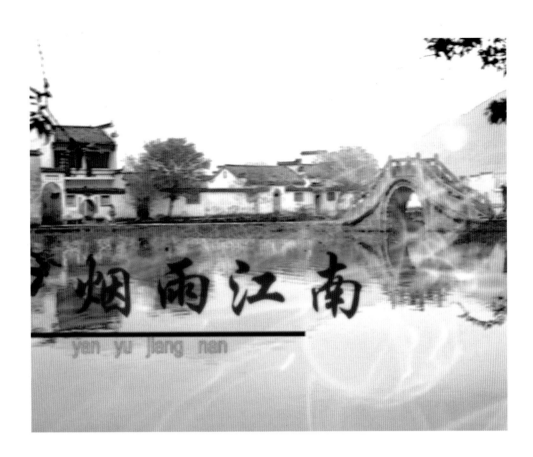

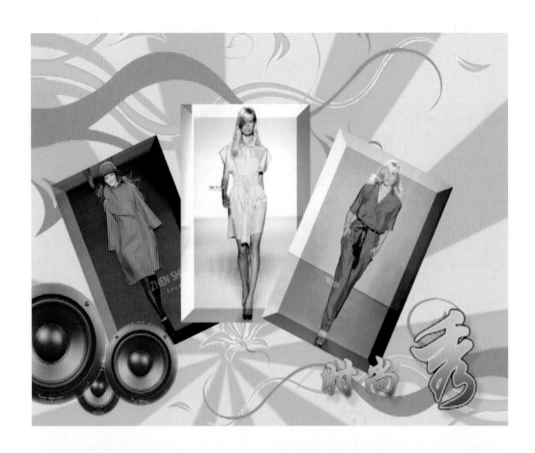

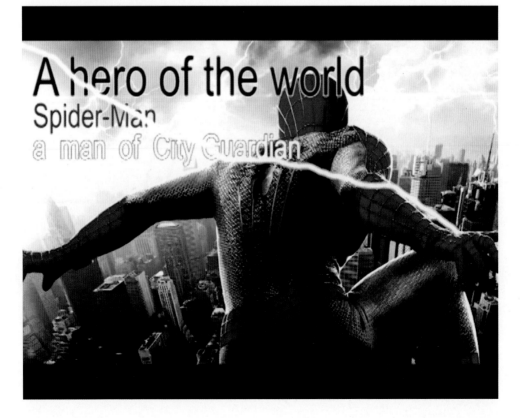

A hero of the world
Spider-Man
a man of City Guardian

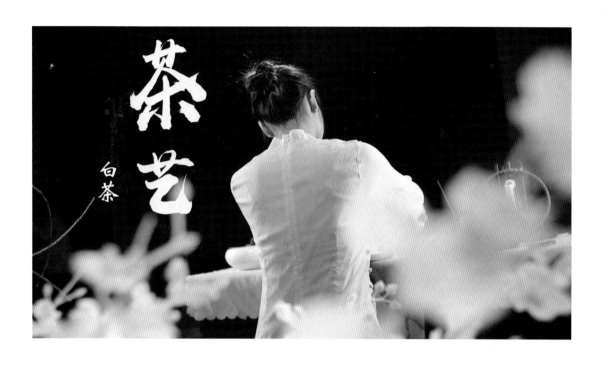

茶艺
白茶

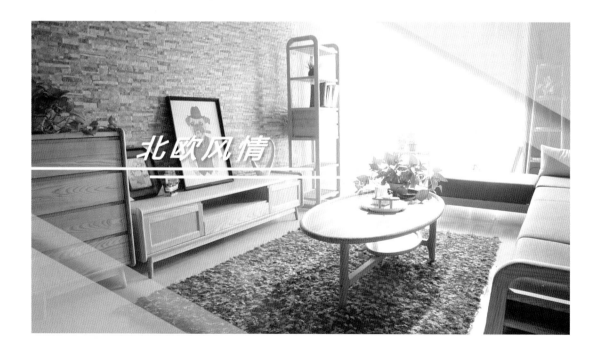

北欧风情

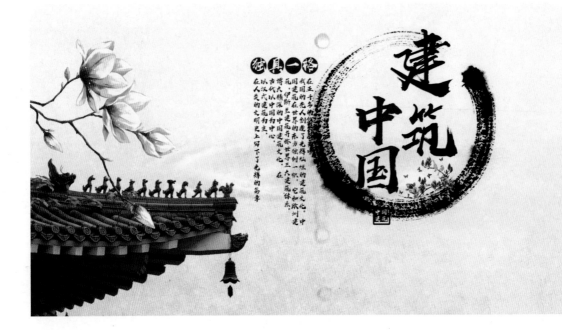

建筑中国

独具一格

在五千年的历史中，我国先人创造了光辉灿烂的建筑文化，中国建筑在世界的东方自成一织，它和欧洲建筑、伊斯兰建筑并称世界三大建筑体系。古代以中国和以汉六建筑为主，在人类的文明史上留下了光辉的篇章。

职业教育应用型人才培养培训创新教材

影视 后期剪辑 与特效合成案例教程

徐 慧 主编

谭子财 杨子杰 副主编

清华大学出版社

北京

内 容 简 介

本书主要介绍使用 Adobe Premiere CC 进行视频编辑的方法和技巧。全书共 7 章，由 26 个案例组成，前 6 章由浅入深、循序渐进地介绍软件、非线性剪辑技术、视频转场应用、视频特效应用、字幕特效应用、音频特效应用等视频制作必备知识；第 7 章以综合应用实例为主，介绍完整视频制作项目的流程、方法和技巧。

本书从实际应用出发，讲解透彻，内容从简到繁、由浅入深，帮助读者全面掌握非线性剪辑的知识要点和难点，并且通过案例学习制作完成不同风格的完整影片，利于读者对理论知识的掌握和实际操作技能的提高。

本书可作为职业院校影视专业学生的教材，也可作为广大影视制作爱好者的参考书。

图书在版编目（CIP）数据

影视后期剪辑与特效合成案例教程/徐慧主编.—北京：清华大学出版社，2020.5（2022.7重印）
职业教育应用型人才培养培训创新教材
ISBN 978-7-302-54059-5

Ⅰ.①影… Ⅱ.①徐… Ⅲ.①电影—后期制作（节目）—中等专业学校—教材 ②电视—后期制作（节目）—中等专业学校—教材 Ⅳ.①J9

中国版本图书馆CIP数据核字（2019）第241393号

责任编辑：王剑乔
封面设计：刘　键
责任校对：袁　芳
责任印制：宋　林

出版发行：清华大学出版社
 网 址：http://www.tup.com.cn，http://www.wqbook.com
 地 址：北京清华大学学研大厦A座 邮 编：100084
 社 总 机：010-83470000 邮 购：010-62786544
 投稿与读者服务：010-62776969，c-service@tup.tsinghua.edu.cn
 质量反馈：010-62772015，zhiliang@tup.tsinghua.edu.cn
 课件下载：http://www.tup.com.cn，010-83470410
印 装 者：三河市铭诚印务有限公司
经 销：全国新华书店
开 本：185mm×260mm 印 张：6.25 彩 插：3 字 数：145千字
版 次：2020年5月第1版 印 次：2022年7月第3次印刷
定 价：39.00元

产品编号：074749-01

丛书编委会

主　编：
　　　陈　辉
副主编（以姓氏拼音为序）：
　　　蔡毅铭　　陈　健　　陈春娜　　戴丽芬　　何杰华　　黄文颖
　　　李唐昭　　梁丽珠　　刘德标　　吕延辉　　孙莹超　　徐　慧
委　员（以姓氏拼音为序）：
　　　陈　爽　　陈伟华　　甘智航　　龚影梅　　黄嘉亮　　刘小鲁
　　　莫泽明　　孙良艳　　王江荟　　吴旭筠　　杨子杰　　姚慧莲

随着人们对数字媒体的接触与应用逐渐加深，很多软件推出了自动编辑视频的功能，如苹果手机自带的视频编辑等，这些软件的诞生使得自媒体时代的大众有了更便捷的视频编辑手段，深受广大用户的喜爱。但对于一些想要将自己的思想逻辑和创意体现在视频作品中的人来说，简易式的编辑软件显然不能满足这个要求。在众多的剪辑软件中，Adobe Premiere 以其强大的剪辑功能、多样的视音频特效一直以来深受大众的信赖与喜爱。而 Adobe Premiere Pro CC 又是其中非常成熟、稳定且普及率较高的版本，可以说掌握 Adobe Premiere Pro CC 版本的操作对学习非线性剪辑来说尤为重要。

为适应职业教育数字媒体专业课程改革的要求，从影视制作技能培训的实际出发，结合当前影视制作行业的发展现状，我们组织编写了本书。本书的内容就是围绕 Adobe Premiere Pro CC 软件的操作与应用展开，通过 26 个案例带领读者从实操入手，逐步深入地学习非线性剪辑的方法和技巧。26 个案例都是笔者在长期的实践中积累出来的典型案例，每个案例都是知识的浓缩和提炼，因此，当读者学完所有案例后，即可独立完成较为复杂的视频剪辑作品，非常有利于视频编辑爱好者或专业人士学习。本书的撰写历经 1 年时间，所选内容经过反复的推敲，许多案例中的素材都具有独创性，是笔者多年创作的凝练。所有案例的素材和样片都可扫描书中相应位置的二维码下载使用。

本书的内容可概述如下：第 1、2 章为基础学习，从最基本剪辑原理以及剪辑工具的使用开始，介绍了几种最为常用的剪辑方法，如视频顺序的调整、视频速度的调整等。第 3、4 章为视频转场和特效效果介绍。第 5 章专门介绍字幕的编辑方法。第 6 章介绍音频特效。第 7 章是综合应用实例的练习。

如果读者具有一定的软件操作基础，可以从第 3 章开始学习，逐步进阶，最终达到较高的操作水准。如果读者是刚刚接触 Adobe Premiere 软件，就需要从第 1 章开始稳扎稳打地进行学习，当完成最后的综合应用实例练习时，一样可以成为视频剪辑的创作型高手。

本书中的案例均由徐慧老师根据多年从业、从教经验，精心挑选设计制作完成。其中，第 1、2 章内容主要由谭子财老师编写，第 3、6 章内容主要由杨子杰老师编写，第 4、5、

7 章内容主要由徐慧老师编写。在此，也感谢所有为本书付出辛勤努力的职教同仁。

由于编者水平所限，书中疏漏在所难免，敬请读者批评、指正。

编　者

2020 年 1 月

目录

CONTENTS

第 1 章　软件介绍 ·· 1

1.1　Premiere Pro CC 概述 ······································ 1

1.1.1　安装 Premiere Pro CC 的硬件要求 ················ 1

1.1.2　Premiere Pro CC 的功能 ························· 1

1.2　Premiere Pro CC 工作界面 ································· 2

1.3　Premiere Pro CC 的基本操作流程 ························· 3

第 2 章　非线性剪辑技术 ·· 5

2.1　影视剪辑的概念 ·· 5

2.2　影视剪辑规律 ·· 5

2.3　影视预告片 ·· 6

2.3.1　新建项目 ·· 6

2.3.2　导入视频素材 ······································ 7

2.3.3　剪辑影片 ·· 7

2.3.4　继续添加其他的素材 ································ 9

2.4　单帧、变速 ·· 9

2.4.1　导出单帧 ·· 9

2.4.2　影片剪辑 ··· 11

2.4.3　影片变速 ··· 11

2.5　小瓢虫爬行制作 ··· 12

2.5.1　导入素材 ··· 12

2.5.2　将素材拖曳进时间线 ······························ 12

2.5.3　调整素材 ··· 12

第 3 章　视频转场应用 ·· 15

3.1　清晖苑景 ·· 15

3.1.1　导入素材 ··· 15

3.1.2　剪辑素材 ……………………………………………………………15

3.1.3　添加视频切换 ………………………………………………………15

3.2　倒计时 …………………………………………………………………………19

3.2.1　新建项目 ……………………………………………………………19

3.2.2　新建通用倒计时片头 ………………………………………………20

3.2.3　最终合成 ……………………………………………………………21

3.3　欢度圣诞 ………………………………………………………………………21

3.3.1　新建项目 ……………………………………………………………21

3.3.2　导入素材 ……………………………………………………………21

3.3.3　重命名各条视频轨道 ………………………………………………22

3.3.4　设置素材效果参数 …………………………………………………22

3.3.5　添加字幕与装饰框 …………………………………………………23

3.3.6　添加转场效果 ………………………………………………………24

3.4　宝贝相册 ………………………………………………………………………26

3.4.1　导入素材 ……………………………………………………………26

3.4.2　制作片头 ……………………………………………………………26

3.4.3　制作相册 ……………………………………………………………27

3.5　班级相册 ………………………………………………………………………28

3.5.1　新建项目 ……………………………………………………………28

3.5.2　导入素材 ……………………………………………………………28

3.5.3　制作片头 ……………………………………………………………28

3.5.4　制作电子相册主体部分 ……………………………………………30

3.6　九寨沟风光 ……………………………………………………………………33

3.6.1　新建项目 ……………………………………………………………33

3.6.2　解除视音频链接 ……………………………………………………33

3.6.3　添加转场效果 ………………………………………………………33

3.6.4　制作字幕 ……………………………………………………………36

3.6.5　添加其他的修饰 ……………………………………………………37

第 4 章　视频特效应用 ……………………………………………………………41

4.1　时装秀 …………………………………………………………………………42

4.1.1　新建项目并导入素材 ………………………………………………42

4.1.2　制作背景 ……………………………………………………………42

4.1.3　制作水晶色彩变换的相片 …………………………………………43

4.1.4　添加字幕 ……………………………………………………………44

　　　4.1.5　制作音箱装饰效果 ············45

　4.2　调色效果 ·····················45

　　　4.2.1　新建项目并导入素材 ···········45

　　　4.2.2　为素材添加效果 ··············45

　　　4.2.3　制作相框 ··················47

　4.3　脱色处理 ·····················47

　　　4.3.1　新建项目并导入素材 ···········47

　　　4.3.2　为素材添加效果 ··············48

　　　4.3.3　制作字幕 ··················48

　4.4　烟雨江南 ·····················50

　　　4.4.1　新建项目并导入素材 ···········50

　　　4.4.2　添加特效 ··················50

　　　4.4.3　制作装饰字幕 ···············52

　4.5　高山倒影 ·····················54

　　　4.5.1　新建项目并导入素材 ···········54

　　　4.5.2　添加特效 ··················54

　4.6　枫叶飘落 ·····················56

　　　4.6.1　新建项目并导入素材 ···········56

　　　4.6.2　添加特效 ··················56

　4.7　汉唐遗风 ·····················58

　　　4.7.1　新建项目并导入素材 ···········59

　　　4.7.2　添加特效 ··················59

　　　4.7.3　新建字幕 ··················60

　4.8　马赛克效果 ···················61

　　　4.8.1　新建项目并导入素材 ···········61

　　　4.8.2　添加特效 ··················61

　4.9　淡彩铅笔画 ···················63

　　　4.9.1　新建项目并导入素材 ···········63

　　　4.9.2　添加特效 ··················63

　　　4.9.3　添加光线效果 ···············64

第5章　字幕特效应用 ··················66

　5.1　天气播报 ·····················67

　　　5.1.1　新建项目并导入素材 ···········67

　　　5.1.2　添加滚动字幕 ···············67

5.2　倒计时片头 ··· 68
　　5.2.1　新建项目并导入素材 ·· 69
　　5.2.2　制作倒计时片头 ·· 69
　　5.2.3　添加转场特效 ·· 70

第6章　音频特效应用 ··· 72
6.1　青春如歌 ··· 73
　　6.1.1　导入素材 ··· 73
　　6.1.2　添加音频效果 ·· 73
6.2　制作回响 ··· 74
　　6.2.1　导入素材 ··· 74
　　6.2.2　添加音频效果 ·· 75
6.3　使用淡化线调节音频淡入淡出 ·· 75
　　6.3.1　新建项目并导入素材 ·· 75
　　6.3.2　为音频添加淡入淡出效果 ······································· 76

第7章　综合应用实例 ··· 77
7.1　中国茶艺 ··· 77
　　7.1.1　新建项目并导入素材 ·· 77
　　7.1.2　添加字幕 ··· 78
　　7.1.3　添加特效 ··· 78
　　7.1.4　添加音乐 ··· 80
7.2　时尚家居 ··· 80
　　7.2.1　新建项目并导入素材 ·· 80
　　7.2.2　制作装饰字幕 ·· 81
　　7.2.3　制作字幕动画 ·· 82
　　7.2.4　调节画面亮度以及添加视频过渡 ································· 83
7.3　中国古建筑 ·· 85
　　7.3.1　新建项目并导入素材 ·· 85
　　7.3.2　制作装饰字幕 ·· 86
　　7.3.3　合成输出 ··· 88

参考文献 ··· 89

软 件 介 绍

1.1　Premiere Pro CC 概述

Premiere 是一款目前比较流行的非线性编辑软件，来自大名鼎鼎的 Adobe 公司。如果你想在视频编辑方面出类拔萃，就需要掌握 Adobe 公司的 Premiere、Photoshop、After Effect 这 3 款软件。现在的广告公司基本都使用这 3 款软件互相配合进行视频编辑。

1.1.1　安装 Premiere Pro CC 的硬件要求

要想玩转 Premiere 需要一定的时间积累和对软件的熟悉程度。视频需要消耗大量的资源，所以可以自己组装一台配置稍高的计算机，CPU 可以是 I5 或 I7，建议内存为 8~16GB，硬盘为 2TB 左右，如果压缩出来的是高清视频，就需要大容量的硬盘。高性能的显卡也是非常重要的，显存一定要足够大，配上 DVD 光驱，随时刻录成品。

有了配置好的计算机，再掌握一些软件的使用知识，就可以开始 Premiere 之旅，设计出自己想要的作品了。

1.1.2　Premiere Pro CC 的功能

Premiere 和 Photoshop 一样，也支持滤镜的使用。Premiere 提供了近 80 种滤镜效果，可对图像进行变形、模糊、平滑、曝光、纹理化等处理。此外，还可以使用第三方提供的滤镜插件，如好莱坞的 FX 软件等。

Premiere 是视频编辑爱好者和专业人士必不可少的视频编辑工具，它可以提升学习者的创作能力和创作自由度，而且是易学、高效、精确的视频剪辑软件。Premiere 提供了采集、剪辑、调色、美化音频、字幕添加、输出、DVD 刻录的一整套流程，并和其他 Adobe 软件高效集成，使你足以迎接在编辑、制作、工作流上遇到的所有挑战，满足创作高质量作品的要求。

1.2　Premiere Pro CC 工作界面

Premiere 是深受人们欢迎的非线性编辑软件。因为这款软件可以在不同的平台上使用，比较专业的是在电视台的设备上使用，主要用于制作个人视频和电子相册。图 1-1 所示为 Premiere 界面。

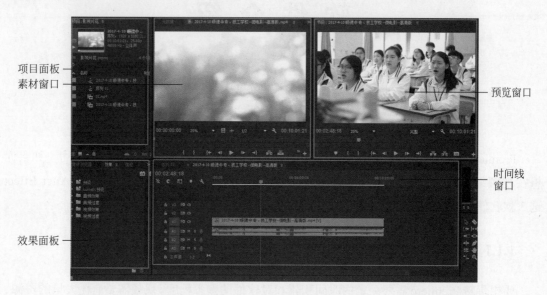

图 1-1　Premiere 界面

本书为大家介绍的是 Premiere Pro CC 版本，这个版本是现在较为通用的版本，适合中等配置计算机使用，图 1-2 是 Premiere Pro CC 的工作界面，图 1-3 是 Premiere Pro CC 色彩校正模式下的界面。

图 1-2　Premiere Pro CC 的工作界面

图 1-3　Premiere Pro CC 色彩校正模式下的界面

1.3　Premiere Pro CC 的基本操作流程

1. 启动或打开项目

从 Premiere Pro 的开始屏幕打开现有项目（在 Windows 系统中，快捷键为 Ctrl+O；在 Mac OS 系统中，快捷键为 Cmd+O），或新建一个项目（在 Windows 系统中，快捷键为 Ctrl+Alt+N；在 Mac OS 系统中，快捷键为 Opt+Cmd+N）。

2. 捕捉和导入视频及音频

使用媒体浏览器可从计算机源导入任何主要媒体格式的文件（在 Windows 系统中，快捷键为 Ctrl+Alt+I；在 Mac OS 系统中，快捷键为 Opt+Cmd+I）。

3. 创建序列

只有创建序列才能有时间线，也才能进行视音频的编辑，在将剪辑素材添加到序列之前，可以使用源监视器查看剪辑、设置编辑点及标记其他重要帧。

4. 添加过渡和效果（视音频编辑）

"效果控件"面板包括广泛的过渡和效果列表，可以将它们应用于序列中进行剪辑。使用"效果控件"面板，可以调整这些效果，以及剪辑的运动、不透明度和可变速率伸展（在 Windows 系统中，快捷键为 Ctrl+D；在 Mac OS 系统中，快捷键为 Cmd+D）。

5. 渲染输出

使用 Adobe Media Encoder 可根据需求自定义 MPEG-2、MPEG-4、FLV 以及其他编解码

器和格式的设置。图 1-4 所示的基本工作流程描述了大多数项目需要执行的最常规步骤。

新建项目 ➡ 导入素材 ➡ 创建序列 ➡ 视音频编辑 ➡ 渲染输出

图 1-4　Premiere Pro CC 的基本操作流程

Premiere Pro CC 的菜单栏如图 1-5 所示。

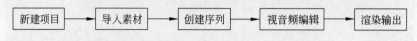

文件(F)　编辑(E)　剪辑(C)　序列(S)　标记(M)　字幕(T)　窗口(W)　帮助(H)

图 1-5　Premiere Pro CC 的菜单栏

"文件"菜单：主要有打开、新建项目、储存、素材采集和渲染输出等操作命令。

"编辑"菜单：主要是对素材进行操作，如复制、清除、查找、编辑原始素材等。

"剪辑"（项目）菜单：主要是对项目工程和项目窗口进行设置和操作，如项目设置、脱机、项目管理等。

"序列"菜单：主要是对时间轴上的影片进行操作，如渲染工作区、提升、分离、添加轨道、导出剪辑日志等。

"标记"菜单：主要是对素材和时间线窗口做标记，如设置序列标记、素材标记等。

"字幕"菜单：主要是对字幕进行操作，如新建字幕、模板、调整排列方式、设置对齐方式等。

"窗口"菜单：主要是设置各个窗口及面板的显示或隐藏状态。

"帮助"菜单：主要是给出解决问题的办法。

非线性剪辑技术

2.1　影视剪辑的概念

在正式开始学习影视剪辑技术之前，一定要先了解什么是剪辑、什么是剪辑节奏。剪辑就是将原本凌乱或者冗长的素材通过技术手段使其变得精炼、精彩并富有逻辑性。而在剪辑中被称为剪辑灵魂的是剪辑节奏。

影视后期剪辑，即把一系列镜头组合起来的技巧，称为"剪辑技巧"，又称为"电影蒙太奇"。通过镜头的剪辑，产生影片的节奏，达到最佳的视听效果。剪辑中的节奏同样也要体现出节奏的更替与变化，但是在安排节奏变化曲线之前，首先应该确立整体的节奏基调，只有在统一的节奏基调中求变化，才能构建统一的作品风格。

2.2　影视剪辑规律

有些人指出流畅的秘诀是动接动，其实这并不是唯一方法，剪辑还有静接静、动接静、静接动，效果要因片而异。画面剪辑其实没有太多的限制，可以自由发挥，但是有些准则是不能违背的。

（1）两个画面不能是相同景别、相似机位。

（2）不能等画面运动到落幅才接，这样会影响流畅感。很多人以为画面一定要长到看清楚才行，其实画面剪辑也是一种调动人想象力的技巧，一个很短的镜头因为人的经验、想象，自然而然地把未表现的内容当成是已表现的内容。

（3）动得要有根据。如果是一个人在看书，那么镜头的逻辑关系就应该是：手拿书、打开书、翻动、眼睛随着文字移动、合上书。如果顺序颠倒，这组镜头就会看起来别扭。

（4）注意节奏。节奏有两种：一种是所表现事物的内在逻辑关系形成的内在节奏，这是本来就有的；另一种是外加的节奏，如音乐、噪声，这是人为地利用外加因素控制节奏。

一条片子不能没有节奏，所谓流畅感，其实就是剪辑中的节奏对人的冲击带来的心理影响。

本章重点学习 Premiere 软件是如何实现快速剪辑的，软件只是工具，最关键的是要大家活学活用，才能剪辑出精彩的影视作品。应该说，利用镜头组接产生的节奏是从情绪上感染观众的一种手段，也是剪辑者的心理过程在技巧中的再现。

2.3　影视预告片

预告片是指非节目开始时的宣传节目。一般时长为 30 秒到 1 分钟，预告片是插播在片子中间的部分，是一个影片的自我广告，包括简单的故事介绍、精彩瞬间和旁白。

通过本案例我们将学习 Premiere 软件中基本的时间线、剪辑工具的使用方法。了解这些内容后就可以通过该软件来完成基本的剪辑任务了。本案例选用一部微电影作为素材，影片表达了独居母亲对海外留学的独生女的思念之情，母亲为了跟女儿联系而学习网络知识，天天等在计算机旁，到了约定的联系时间却没有女儿的消息，母亲心急如焚，拨打了越洋长途，原来是女儿宿舍的网络出了故障，故障排除后，母亲在 MSN 上确定女儿平安才释怀地露出笑容。影片时长为 4 分 18 秒，经过剪辑制作出的预告片为 1 分 20 秒。

2.3.1　新建项目

选择"文件"→"项目"菜单命令创建新的项目，出现"新建项目"对话框，在该对话框中设置文件名称和保存的位置等。然后进入 Premiere Pro CC 工作界面，再设置视频制式，中国的制式是 PAL 制，4∶3 的正屏显示是 720 像素 × 576 像素，16∶9 的显示是 1024 像素 × 960 像素，这里选择标准 DV-PAL 制式，如图 2-1 所示。

图 2-1　视频制式选项

2.3.2 导入视频素材

导入素材的方法主要有两种：一种是在菜单栏中选择"文件"→"导入"命令，选中自己需要的素材，单击"确定"按钮，如图 2-2 所示；另一种是直接在项目面板中的空白处右击，选择快捷菜单中的"导入"命令，选择自己需要的素材，单击"确定"按钮，如图 2-3 所示。

图 2-2 方法 1 导入

案例 1 素材及样片

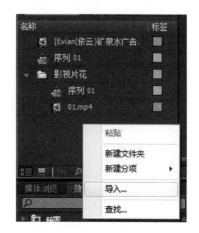

图 2-3 方法 2 导入

2.3.3 剪辑影片

为了表现出影片中母亲对女儿的思念之情，案例示范中先选取 3 段平均时长为 8 秒的影片片段，来表现母亲一人独居时的生活情境，目的是要表现出"孤独"的氛围。选取片段的方法也就是剪辑的方法，主要有两种。

方法一：在项目面板中双击要设置入点和出点的素材，将其在"源"监视器窗口中打开。在"源"监视器窗口中拖动时间标记或空格键，找到要使用片段的开始位置。单击"源"监

视器窗口下方的"设置入点"按钮 ⬛ 或者按 I 键，则"源"监视器窗口中显示当前素材入点画面，"素材"监视器窗口右上方显示入点标记，如图 2-4 所示。

图 2-4　源素材监视器

继续播放影片，找到使用片段的结束位置。单击"源"监视器窗口下方的"设置出点"按钮 ⬛ 或者按 O 键，窗口下方显示当前素材出点。入点和出点间显示为深色，两点之间的片段即入点与出点间的素材片段。

当用户将一个同时含有影像和声音的素材拖曳入"时间线"窗口时，该素材的音频和视频部分会放到相应的轨道中。

用户在为素材设置入点和出点时，对素材的音频和视频部分同时有效，也可为素材中的视频和音频部分单独设置入点和出点。"插入"工具 ⬛ 可将选出的素材插入到时间线上，而不替换时间线上的原素材。"覆盖"工具 ⬛ 可将选出的素材插入到时间线上，并替换时间线上同时间的原素材。

方法二：在时间线窗口中剪辑素材。使用"剃刀"工具 ⬛ 可以在时间线上任何地方剪开原本完整的素材，然后选择想要删除的片段按 Delete 键即可。

对每个片段进行淡入淡出处理。例如，选中其中一个片段，将时间指针 ⬛ 放置到该片段中，单击时间线前面的关键帧按钮 ⬛，添加关键帧（每个片段需要 4 个关键帧）并确定好关键帧的位置。播放视频，预览淡入淡出的效果。第一个关键帧位于最低位置，代表画面的透明度此时为 0；第二个关键帧位于最高位置，代表画面的透明度此时为 100%；第三个关键帧画面的透明度为 100%；第四个关键帧画面的透明度为 0。这样本片段的画面效果就变成从黑场逐渐变为画面出现，持续一段时间后画面再次逐渐变为黑场。为 3 个片段分别添加 4 个关键帧，并按照相同的顺序调整关键帧的位置，如图 2-5 所示。

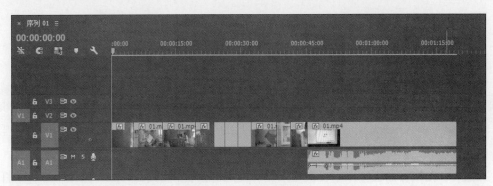

图 2-5　关键帧调整

2.3.4　继续添加其他的素材

效果样片中只是提供了参考，同学们可以根据自己的想象自由发挥。

在效果样片中选用了两个时钟画面（图 2-6 和图 2-7）来表现时间的流逝，最后选用了母亲学习计算机后能够跟女儿视频展现笑容的画面。需要注意的是，整个画面在色调上采用了先抑后扬的做法，前面几段画面偏暗，最后才将画面色彩变亮，迎合了母亲豁然开朗的心情。

图 2-6　时钟一　　　　　　　　　　　　　　　　图 2-7　时钟二

2.4　单帧、变速

在非线性剪辑中经常会用到导出单帧或是变速素材的技术。例如，当觉得视频中的某个画面很好时，可以利用 Premiere 软件找到视频中该画面并导出一张静帧画面。如果需要视频画面进行快速或慢速处理来达到幽默等视频效果，也可以通过 Premiere 软件完成加工，方法很简单，下面就来学习吧。

2.4.1　导出单帧

方法一：单击"节目"监视器窗口下方的"导出单帧"按钮，弹出"导出单帧"对话框，在"名称"文本框中输入文件名称，在"格式"下拉列表框中选择文件格式，在"路径"下拉列表框中选择保存路径，设置完成后，单击"确定"按钮，即导出当前时间线上的单帧图像。

方法二：在时间线上预览视频，找到要导出图片的位置。在顶部菜单栏中选择"文件"→"导出"→"媒体"命令。在"属性"选择框中设置导出的属性为 TGA 图片，选择后保存位置，单击"确定"按钮，系统会默认打开 Premiere 的媒体渲染框，在媒体渲染框中

会有渲染需求列表，可以再次确认需要的图片格式，单击 Start Queue 按钮进行渲染，如图 2-8~
图 2-10 所示。

图 2-8　导出媒体

图 2-9　选择 TGA 格式

图 2-10　在渲染框中对图片进行渲染

2.4.2　影片剪辑

　　导入素材 01 "baby 样片"到项目面板，在"源"监视器窗口中剪辑出几个影片片段，注意剪辑的这几个片段需要人物有大幅度的肢体动作并有较大位移的画面，如人物的跳跃、人物的滑行等，这样的画面做出的变速才有视觉冲击效果，会产生滑稽幽默的视觉感受。

案例 2 素材及样片

2.4.3　影片变速

　　在 Premiere 中，用户可以根据需求随意更改片段的播放速度。在"时间线"窗口中的某个文件上右击，在弹出的快捷菜单中选择"剪辑速度 / 持续时间"命令，弹出图 2-11 所示对话框。

　　速度：在此处设置播放速度的百分比，以设置影片的播放速度。

　　持续时间：单击选项右侧的时间码，当时间码变成持续时间 00:00:02:14 时，在此输入时间值，时间值越长，影片的播放速度越慢；时间值越短，影片的播放速度越快。

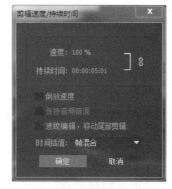

图 2-11　"剪辑速度 / 持续时间"对话框

倒放速度：勾选此复选框，影片片段将向反方向播放。

保持音频音调：勾选此复选框，保持影片片段的音频播放速度不变。

设置完成后单击"确定"按钮，完成更改片段播放速度的设置。

2.5　小瓢虫爬行制作

在本案例中重点介绍 Premiere 软件中特效控制台的用法。每个进入 Premiere 软件的素材在拖曳到时间线上后都会具有几种可以调节的固有参数，如大小、位置、旋转、透明度等，这些参数就是在特效控制台进行调节的。通过调节这些参数，可以做出简单的视频动画制作，将原本静态的图片变为运动的视频画面。

2.5.1　导入素材

将素材 01 和 02 导入 Premiere 软件中，并在"源"视频监视器窗口中预览，如图 2-12 所示。

案例 3 素材及样片

图 2-12　导入素材并预览

2.5.2　将素材拖曳进时间线

（1）将素材 01 放入时间线的视频 1 轨道中，将 02 素材拖放进时间线的视频 2 轨道中。

（2）再次将 02 素材拖曳进视频 3 轨道中，如图 2-13 所示。

图 2-13　视频轨道

2.5.3　调整素材

选中时间线中视频轨道 1 上的 01 素材，在菜单栏中选择"窗口"→"特效控制台"命令，

在"源"素材监视器窗口旁边会出现"特效控制台"面板,打开之后就可以调节里面的参数了。单击"运动"前面的小三角形,打开"运动"卷展栏,可以看到出现了"位置""缩放""旋转""锚点"等选项,如图2-14所示。

图2-14　特效控制台

下面对它们进行讲解。

位置:调整素材在监视器窗口中显示的位置,分为经度和纬度两个不同的值,前面的一个值是纬度值,如在图2-14中数值360代表的是横向纬度值,数值288代表的是纵向经度值。

缩放:代表素材的大小调节。在"缩放"的下面有"等比缩放"复选框,勾选此复选框后,素材的比例大小变换成等比。如果取消勾选,则可以分别调整素材的高度和宽度缩放值。

旋转:调整素材的旋转角度。

锚点:配合旋转来调整旋转围绕的轴心位置。

防闪烁滤镜:图像显示在隔行扫描显示器(如许多电视屏幕)上时,其中的细线和锐利边缘有时会闪烁,"防闪烁滤镜"控件可以减少甚至消除这种闪烁。随着其强度的增加,将消除更多的闪烁,但是图像会变淡。

不透明度:调节素材的透明值。100%代表完全不透明,0代表完全透明。在"不透明度"下方有混合模式,代表本素材与下面视频轨道上的素材之间的叠加模式,共25种。

时间重映射:调节视频的速度。大于100的数值代表加速,小于100的数值代表减速。

了解了特效控制台中各参数代表的含义,下面就来调整案例中素材的参数,如图2-15所示。

选中01素材,调整其"位置"和"缩放"参数,这里要取消"等比缩放"。

选中视频轨道 2 上的 02 素材，调整其特效控制台的参数。

为了让小瓢虫在画面中动起来，需要给视频轨道 2 上的 02 素材在"位置"和"旋转"参数上打上关键帧，取消"等比缩放"复选框的勾选，如图 2-16 所示。

图 2-15　调整位置和缩放值　　　图 2-16　调整"位置"和"旋转"参数

这里需要掌握几个计算机动画术语。帧——动画中最小单位的单幅影像画面，相当于电影胶片上的每一格镜头。关键帧——相当于二维动画中的原画，指角色或者物体运动或变化中的关键动作所处的那一帧。关键帧与关键帧之间的动画可以由软件来创建，叫作过渡帧或者中间帧。

在 0 秒的位置上设置如下。位置：741.6、441.6；旋转：-39；缩放比例：21.4。在"位置""旋转""缩放比例"前面的小秒表上单击，为这几个参数分别添加第一个关键帧；将时间指针移动到 2 秒位置，将"位置"数值改为 340、388，为位置添加第二个关键帧；将时间指针移动到 5 秒位置，将"位置"数值调整为 333、-22，"旋转"值为 53。设置完成后，预览整个动画，小瓢虫就实现了画面上的移动。

用同样的方法将视频轨道 3 上 02 素材也添加到关键帧，改变"位置"和"旋转"值，实现位置上的移动，最后预览整个视频。效果如图 2-17 所示。

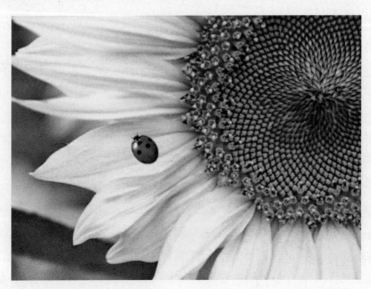

图 2-17　最终效果

视频转场应用

视频转场也叫视频切换，是 Premiere 软件中一个强大的功能。本章主要介绍在 Premiere 软件的影片素材或静止图像素材之间实现丰富多彩的特效切换的方法，每幅图像切换的控制方式都具有很多可供选择的选项。视频转场包括使用镜头切换、调整切换区域和切换设置等多种基本操作。本章所学知识对于影视剪辑有着非常实用的意义，它可以使剪辑的画面更加富于变化，更加生动多彩。

3.1 清晖苑景

本案例用顺德清晖苑内的园景视频作为剪辑素材，配合图片，营造一种古色古香的画面，同时运用视频切换技术丰富视频的变化。

3.1.1 导入素材

打开 Premiere 软件，新建项目，打开案例 4 素材文件夹，将其中的 4 个视频素材以及一个图片素材导入项目面板中。

3.1.2 剪辑素材

在"源"素材监视器中找到几段能够代表清晖苑园景特色的视频画面，每段视频的长度相同，在这里不做硬性规定。

3.1.3 添加视频切换

一般情况下，切换是在同一轨道的两个相邻素材之间进行。当然也可以单独为一个素材设置切换，这时素材与其下方的轨道进行切换，但是下方的轨道只是作为背景使用。

　　打开"效果"面板，展开视频切换卷展栏，这样就能看到视频切换中的各种效果，如图 3-1 所示。

　　单击其中某个特效，将其拖曳到两个素材之间，这样就能在两者之间添加一个效果转场，如图 3-2 所示。

　　　　图 3-1　"效果"面板　　　　　　　　　　图 3-2　在两个素材之间添加效果转场

　　为影片添加切换后，还可以改变切换的长度，最简单的方法是在序列中选中切换工具 交叉叠化（标准），拖曳切换工具边缘。还可以双击切换工具，打开"特效控制台"面板，在该面板中对切换做进一步调整，如图 3-3 所示。

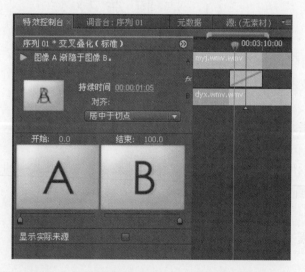

案例 4 素材及样片

图 3-3　在"特效控制台"面板中调整切换特效

　　在做视频切换时经常遇到两种调整视频切换效果的情况，下面逐一介绍。

1. 调整切换区域

　　在"特效控制台"面板右侧的时间线区域里可以设置切换的长度和位置。给两段影片加入切换后，时间线上会有一个重叠区域，这个重叠区域就是发生切换的范围。同"时间线"窗口中只显示入点和出点的影片相比，在"特效控制台"面板的时间线中还会显示影片的长度，这样设置可以随时修改影片参与切换的位置。

将鼠标指针移动到影片上，按住鼠标左键拖曳，即可移动影片的位置，从而改变切换的作用区域。

"特效控制台"面板中的"对齐"下拉列表框中提供了以下几种切换对齐方式。

（1）"居中于切点" ，将切换添加到两剪辑的中间部分。

（2）"开始于切点" ，以片段 B 的入点位置为准，建立切换。

（3）"结束于切点" ，将切点添加到第一个剪辑的结尾处。

2．切换设置

在"特效控制台"面板左边的设置中，可以对切换做进一步设置。

在默认情况下，切换都是从 A 到 B 完成的，要改变切换的开始状态和结束状态，可拖曳"开始"滑块和"结束"滑块，按住 Shift 键并拖曳滑块可以使"开始"滑块和"结束"滑块以相同的数值变化。

勾选"显示实际来源"复选框，可以在"切换设置"框的"开始"框和"结束"框中显示切换的开始帧和结束帧，如图 3-4 所示。

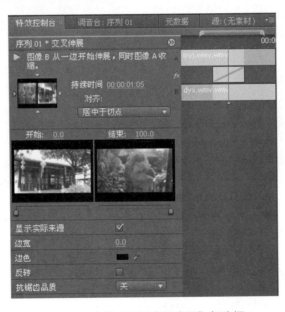

图 3-4　勾选"显示实际来源"复选框

单击"特效控制台"面板上方的 ▶ 按钮，可以在小视窗中预览切换效果，对某些有方向性的切换来说，可以单击小视窗上方的箭头改变切换方向。

某些切换具有位置的性质，如出入屏时画面从屏幕的哪个位置开始，这时可以在切换的"开始"和"结束"显示框中调整切换的位置。在"持续时间"栏中可以输入切换的持续时间，这与拖曳切换边缘改变长度达到的效果是一样的。

本案例中运用了 4 个切换特效，分别是交叉伸展、百叶窗、棋盘和时钟划变。

（1）交叉伸展特效使影片 A 从左到右逐渐被影片 B 替换，如图 3-5 所示。

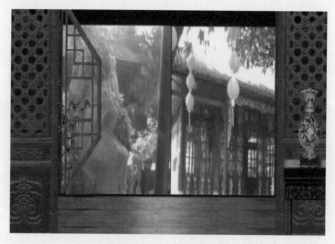

图 3-5　交叉伸展特效

（2）百叶窗特效使影片 A 逐条被影片 B 替换，如图 3-6 所示。

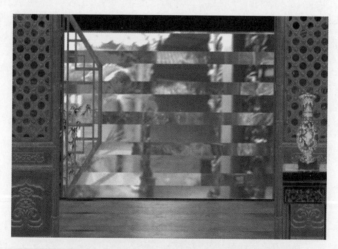

图 3-6　百叶窗特效

百叶窗特效可以调整划边的边宽和颜色，并自定义百叶窗的数量，如图 3-7 所示。

图 3-7　设置百叶窗数量

（3）棋盘特效可以使影片 A 向影片 B 变化时呈现棋盘的变化画面，如图 3-8 所示。

图 3-8　棋盘特效

（4）时钟划变特效使影片 A 向影片 B 变化时呈现时钟变化画面，如图 3-9 所示。

图 3-9　时钟划变特效

3.2　倒　计　时

很多影片在开始时都会有一个倒计时的画面，这种画面也经常出现在舞台剧或晚会开始之前的大荧幕上，一是可以预示节目即将开始；二是可以活跃现场的气氛，提高观众的观看热情。在 Premiere 软件中也提供了制作倒计时的方法。

3.2.1　新建项目

打开 Premiere 软件，新建一个项目，如图 3-10 所示，并命名为倒计时。

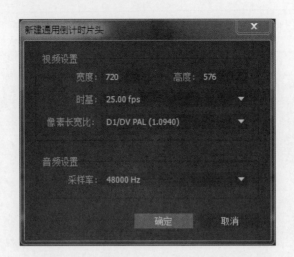

案例 5 素材及样片

图 3-10 "新建通用倒计时片头"对话框

3.2.2　新建通用倒计时片头

在"项目"面板的空白区域右击,选择快捷菜单中的"新建分项"→"通用倒计时片头"命令。在弹出的对话框中设置好新建通用倒计时片头中的数值，如图 3-11 所示。

进入"通用倒计时设置"面板，并设置好相应的数值。

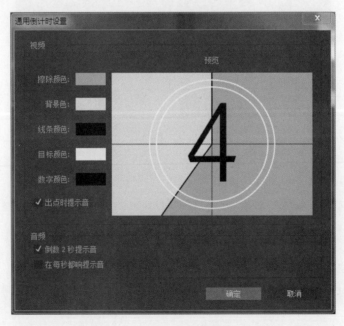

图 3-11 "通用倒计时设置"面板

设置好数值后，单击"确定"按钮。在"项目"面板中就会出现一个新建的倒计时片头素材，如图 3-12 所示。

图 3-12　通用倒计时片头素材

3.2.3　最终合成

将制作完成的倒计时片头与影片衔接。将"项目"面板中的倒计时片头拖曳到时间线上，并将已经剪辑完成的影片放置在倒计时片头的后面，完成整个制作。

3.3　欢度圣诞

本案例运用了大量的视频切换效果来完成作品，并且同时对几个素材在同一时间添加同样的切换效果，这在操作上有一定的难度。另外，素材中还添加了一个静态图片作为画面的修饰边框，为画面增添节日氛围。这张静态图片的处理还需要经过 Photoshop 软件的处理，这里不做进一步详解。作品中还添加了一个字幕文字，这是一个新的知识，字幕文字的编辑会在第 5 章的案例中详细介绍，在本案例中只是简单地建立一个静态字幕。

案例 6 素材及样片

3.3.1　新建项目

打开 Premiere 软件，在弹出的欢迎界面中单击"新建项目"，新建一个名为"欢度圣诞"的项目，设置完成后单击"确定"按钮。

在"项目"面板中单击"新建分类"按钮 ，在弹出的下拉菜单中选择"彩色蒙板"命令，设置蒙板的 RGB 为（216，255，0），最后单击"确定"按钮。

进入 Premiere 软件主编辑界面后，选择"编辑"→"参数"→"常规"命令，在弹出的"参数"对话框中设置"静帧图像默认持续时间"为 150 帧（6 秒）。

3.3.2　导入素材

在"项目"面板空白处双击，弹出导入对话框，分别导入素材文件夹的所有素材。导入素材文件后的"项目"面板如图 3-13 所示。

将"项目"面板中的"彩色蒙板"拖曳至"视频 1"轨道开始处，将文件夹"欢度圣诞"拖曳至"视频 2"轨道开始处，这样可以一次将文件夹中的全部素材拖曳至时间线中。

图 3-13　将素材导入"项目"面板

用同样的方法将素材文件夹"圣诞礼物"拖曳至"视频 3"轨道中；将文件夹"圣诞夜景"拖曳至"视频 3"轨道上方，松开鼠标后即可新建一个视频轨道"视频 4"，将"彩色蒙板"拉长，与所有素材对齐，如图 3-14 所示。

图 3-14　把素材拖曳到轨道上并对齐

3.3.3　重命名各条视频轨道

将光标放置在各条视频轨道开始的位置。例如，在"视频 1"字旁右击，选择快捷菜单中的"重命名"命令，改为"背景"，如图 3-15 所示。

图 3-15　将视频 1 重命名为"背景"

3.3.4　设置素材效果参数

为了方便设置"欢度圣诞"视频轨道中的素材，先将"圣诞礼物"和"圣诞夜景"隐藏，这样就可以方便地在"节目"监视器中随时预览设置结果。

在"时间线"面板中选择"欢度圣诞"轨道中的素材 HD01，然后在其"效果控件"面板中设置"位置"为（357，302），"缩放比例"为 24，如图 3-16 所示。

由于"欢度圣诞"轨道中其他素材的尺寸与 HD01 一样，所以可以将 HD01 中的参数值复制给其他素材，以提高工作效率。

选择 HD01，然后在其"效果控件"面板中的"运动"选项上右击，在弹出的快捷菜单中选择"复制"命令。

单击"欢度圣诞"轨道中的素材 HD02，然后在其"效果控件"面板的空白处右击，在弹出的快捷菜单中选择"粘贴"命令，这样 HD01 和 HD02 素材就具有了相同的"运动"选

图 3-16　调整 "位置" 和 "缩放比例" 数值

项参数值。

用同样的方法将素材 HD01 的效果参数值全部复制给其他素材（HD03~HD13），这样就调整好了素材的大小和位置。

继续设置 "圣诞礼物" 视频轨道中的素材，单击 "圣诞礼物" 轨道前面的 "开关轨道输出" 按钮，使该视频轨道显示。

单击素材 "圣诞礼物" 轨道中的素材 LW01，在其 "效果控件" 面板中设置 "位置" 为（105，288），"缩放比例" 为 13。

用同样的方法将素材 LW01 的参数值复制给同轨道的其他素材。

设置 "圣诞夜景" 轨道中的素材 YJ01，在其 "效果控件" 面板中设置 "位置" 为（608，288），"缩放比例" 为 20。

用同样的方法将素材 YJ01 的参数值复制给同轨道中的其他素材。

至此，已经调整完所有素材的尺寸和位置，拖动时间线预览效果。

3.3.5　添加字幕与装饰框

选择 "字幕" → "新建字幕" → "静态字幕" 菜单命令，在弹出的对话框中设置字幕的宽度和高度，如图 3-17 所示。

图 3-17　设置字幕的宽度和高度

接着打开字幕窗口，在字幕窗口中单击标题文字，单击工具栏中的"文字"工具，然后将标题修改为"圣诞快乐"，并设置其字体和样式，如图3-18所示。

图3-18　使用"文字"工具把标题改为"圣诞快乐"

调整好文字的位置和大小以及样式之后，关闭字幕窗口。

将"项目"面板中的圣诞快乐字幕拖曳到时间线"视频轨道6"上。将相框素材拖曳到"视频轨道5"上，效果如图3-19所示。

图3-19　"项目"面板整体效果

3.3.6　添加转场效果

通过上面的制作，视频作品框架已经搭建完毕，但素材之间的过渡太生硬，接下来为其

添加新的转场效果。在添加之前，有必要先了解一下即将用到的
转场——"擦除"转场。

擦除类型转场主要是通过各种形状的遮罩来达到转场过渡的
效果。其中包括 17 种不同的转场，如图 3-20 所示。

在"效果控件"面板中，展开"视频切换效果"→"擦除"
文件夹，将其中的"水波块"转场拖曳到素材 YJ01 和 YJ02 之间，
将其中的"双侧平推门"转场拖曳到素材 LW01 和 LW02 之间，
将其中的"棋盘划变"转场拖曳到素材 HD01 和 HD02 之间。

拖动时间线预览效果。

用同样的方法将其中的"带状擦除"转场拖曳到素材 YJ02
和 YJ03 之间，将其中的"径向划变"转场拖曳到素材 LW02 和

图 3-20　17 种不同的转场

LW03 之间，将其中的"插入"转场拖曳到素材 HD02 和 HD03 之间。

将其中的"擦除"转场拖曳到素材 YJ03 和 YJ04 之间，将其中的"时钟式划变"转场
拖曳到素材 LW03 和 LW04 之间，将其中的"棋盘"转场拖曳到素材 HD03 和 HD04 之间。

用同样的方法给每个视频转换之间添加不同的转场效果。在本案例中会涉及"滑动"转
场、"特殊效果"转场和"缩放"转场。每个不同的转场文件夹中都包含很多种转场特效，
在试用时可以根据画面的转换效果来确定用哪个效果更加合适。

预览整个作品轨道和视频效果，如图 3-21 和图 3-22 所示。

图 3-21　视频轨道

图 3-22　最终效果

3.4　宝 贝 相 册

电子相册是指可以在计算机上观赏的区别于 CD/VCD 的静止图片的特殊文档，其内容不局限于摄影照片，也可以包括各种艺术创作图片。电子相册具有传统相册无法比拟的优越性：图、文、声、像并茂的表现手法；随意修改编辑的功能；快速的检索方式；永不褪色的恒久保存特性；以及廉价复制分发的优越手段。Premiere 软件在制作电子相册方面有着得天独厚的优势，因为它能够不断增加插件（指第三方插件，需要另外下载安装），从而丰富了视频作品的视觉效果。在操作上也很便捷，虽然没有会声会影等大众化的视频剪辑软件容易上手，但其制作出的效果也是其他软件不能比拟的。

3.4.1　导入素材

打开 Premiere 软件，新建项目，命名为"宝贝相册"，在设置选项中，注意选择 DV-PAL 制式下面的标准 48 赫兹音频制式。

将素材文件夹中的素材全部导入软件"项目"面板中。

3.4.2　制作片头

在本案例中制作了一个片头作为装饰。

选择 Y8 素材，将它拖曳到时间线视频 2 轨道中。打开"窗口效果"→"视频特效"→"风格化"→"画笔描边"，设置数值，如图 3-23 所示。

案例 7 素材及样片

图 3-23　在"特效控制台"调整"画笔描边"数值

观察添加画笔描边后的效果。将素材 3 添加到视频轨道 3 上，给素材 Y8 添加一个彩色相框。

打开"字幕编辑"对话框，选择文字工具，输入文字"宝"，调整"字体"数值，如图 3-24 所示。字体的颜色为黄色，添加描边为白色，关闭"字幕编辑"对话框。

图 3-24 调整"字体"数值

在"项目"面板中出现"宝"字幕，将它拖曳到视频轨道 4 中。打开"特效控制台"，将时间指针放在 0 秒上，在运动中的位置前面的关键帧处单击关键帧按钮，为位置添加第一个关键帧，数值为（230，-27），旋转 -16°。将时间指针移动到 00:00:00:07，调整"位置"数值为（203，288）。观察效果。

打开"字幕编辑"对话框，选择文字工具，输入文字"贝"，调整"字体"数值，与"宝"字相同，颜色设置为绿色，添加描边为白色，关闭"字幕编辑"对话框。

在"项目"面板中出现"贝"字幕，将它拖曳到视频轨道 5 中。打开"特效控制台"，将时间指针放在 00:00:00:07 上，在运动中的位置前面的关键帧处单击关键帧按钮，为"位置"添加第一个关键帧，数值为（321，-10），旋转 34°。将时间指针移动到 00:00:00:18，调整"位置"数值为（321，360）。观察效果。

打开"字幕编辑"对话框，选择文字工具，输入文字"相"，调整"字体"等数值，与"宝"字相同，颜色设置为蓝色，添加描边为白色，关闭"字幕编辑"对话框。

在"项目"面板中出现"相"字幕，将它拖曳到视频轨道 6 中。打开"特效控制台"，将时间指针放在 00:00:00:18 上，在运动中的位置前面的关键帧处单击关键帧按钮，为"位置"添加第一个关键帧，数值为（836，317），旋转 13°。将时间指针移动到 00:00:01:04，调整"位置"数值为（484，317）。观察效果。

打开"字幕编辑"对话框，选择文字工具，输入文字"册"，调整"字体"等数值，与"宝"字相同，颜色设置为红色，添加描边为白色。关闭"字幕编辑"对话框。

在"项目"面板中出现"册"字幕，将它拖曳到视频轨道 7 中。打开"特效控制台"，将时间指针放在 00:00:01:04 上，在运动中的位置前面的关键帧处单击关键帧按钮，为"位置"添加第一个关键帧，数值为（845，293），旋转 -19°。将时间指针移动到 00:00:01:17，调整"位置"数值为（634，298）。观察效果。

3.4.3 制作相册

分别选中视频轨道 3 中的素材 3、视频轨道 4 中的"宝"、视频轨道 5 中的"贝"、视频轨道 6 中的"相"、视频轨道 7 中的"册"，在 00:00:02:20 位置设置这几个素材的透明度值为 100%，在时间 00:00:03:09 位置设置这几个素材的透明度值为 0。实现除素材 Y8 之外的其他素材渐隐的效果。

将"项目"面板中的素材 Y1~Y6 拖曳到"时间线"面板中的视频轨道 1 上，位置在片

头之后（拖曳时按住 Shift 键可在"项目"面板中加选素材）。将素材 1 和素材 2 拖曳到"时间线"面板中视频轨道 2 上，位于片头之后。

在素材 Y8 与素材 1 之间添加一个转场特效：视频切换→叠化→白场过渡。

在素材 1 与素材 2 之间添加一个转场特效：视频切换→擦除→时钟式划变。

在素材 2 与素材 3 之间添加一个转场特效：视频切换→擦除→水波块。

在素材 3 与素材 4 之间添加一个转场特效：视频切换→卷页→页面剥落。

在素材 4 与素材 5 之间添加一个转场特效：视频切换→擦除→油漆飞溅。

在素材 5 与素材 6 之间添加一个转场特效：视频切换→擦除→渐变擦除。

3.5　班 级 相 册

本案例是为中学某班的同学制作一本班级纪念相册，主要用到了视频转场特效功能。

案例 8 素材及样片

3.5.1　新建项目

打开 Premiere 软件，新建项目，命名为"班级相册"，新建序列 1，在设置选项中，注意选择 DV-PAL 制式下面的标准 48 赫兹音频制式，选择 4∶3 的屏幕比例。

3.5.2　导入素材

将素材文件夹中的素材全部导入新建的项目"班级相册"中的"项目"面板中，包括视频文件和音频文件。

3.5.3　制作片头

为了获得更好的视觉效果，可以给班级相册视频添加一个片头。选择"背景"素材，将其拖曳到时间线的视频轨道 1 上，作为片头的背景。调整其"位置"等数值，如图 3-25 所示。

将相片素材拖曳到时间线的视频轨道 2 上，调整其"位置""缩放比例""旋转"数值。这里缩放比例的调整需要取消"等比缩放"复选框的勾选，因为画面需要有所倾斜，做出一定的透视效果，如图 3-26 所示。

将素材 01 拖曳到时间线的视频轨道 3 上，作为装饰相框，覆盖在相片素材上，调整其"位置""缩放比例""旋转"数值，如图 3-27 所示。

为视频轨道 3 上的素材 01 添加视频特效，打开"效果"→"视频特效"→"扭曲"→"边角固定"。将"边角固定"特效拖曳到视频轨道 3 上的素材 01 上，打开"特效控制台"，调整其中的数值，如图 3-28 所示。

图 3-25 调整"位置"等数值

图 3-26 取消素材的"等比缩放"并调整其数值

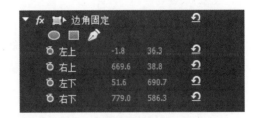

图 3-27 调整装饰相框的数值

图 3-28 调整"边角固定"数值

注意:"边角固定"特效中的左上、左下、右上、右下分别代表了画面的 4 个边角坐标,调整其数值就能改变素材画面的边角位置。如果觉得这样调整数值不方便,可以单击 ▼ fx ■ 边角固定 中的"边角固定"字体,在视频监视器窗口中素材的 4 个边角会出现 4 个 ⊕ 标志,用鼠标拖曳 4 个标志可以迅速完成调节,如图 3-29 所示。

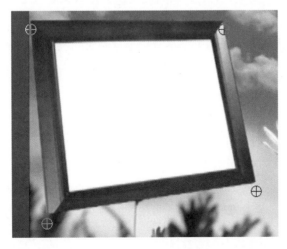

图 3-29 拖曳边角移动标志调整坐标位置

在"项目"面板的空白位置右击,弹出"新建"对话框,选择新建字幕,打开"字幕编辑"对话框。

单击"文字"工具,在屏幕上的画面右侧单击,输入文字"致我们",调节文字的各项数值。

注意：扭曲项的调整可以使文字在横向和纵向扭曲，实现模仿幼稚文字的效果，如图 3-30 所示。

图 3-30 调整文字的各项数值

在"项目"面板的空白位置右击，弹出"新建"对话框，选择新建字幕。打开"字幕编辑"对话框。

单击"文字"工具，在屏幕上的画面右侧单击，输入文字"逝去的高一"，调整文字的各项数值与文字"致我们"字幕各项数值相同。

将"致我们""逝去的高一"两个字幕分别拖曳到时间线的视频轨道 3 和视频轨道 4 上。"致我们"文字进入时间线的时间为 00:00:03:16 ，"逝去的高一"文字进入时间线的时间为 00:00:05:09 。

为"致我们"和"逝去的高一"两个时间线上的字幕分别添加视频特效。展开"效果"→"视频切换"→"擦除"→"擦除特效"。将"擦除特效"分别拖曳到两个字幕前方，即可以实现两个文字逐渐从左到右出现的效果。

将时间指针拖动到 8 秒的位置，设置 02 素材的透明度数值为 100，单击关键帧；将时间指针拖动到 9 秒的位置，设置 02 素材的透明度数值为 0，单击关键帧。

打开"效果"→"视频切换"→"叠化"→"白场过渡"，将"白场过渡"特效拖曳到位于时间线上的素材 01 和相片素材的最后位置，使两个素材在最后呈现闪白的特效过渡。

3.5.4 制作电子相册主体部分

将视频素材拖曳到时间线上的视频轨道 1 上，位于素材 02 的后面。

将背景素材拖曳到时间线上的视频轨道 1 上，位于视频素材的后面，作为相册主体的背景。

将配音拖曳到时间线上的音频轨道 1 上，进入位置为 `00:00:09:16`。根据配音内容，选择素材中的相片资料，拖曳到时间线上的视频轨道 2 上，位于视频素材的后面。调整各张相片的"位置""缩放比例"和"旋转"等数值，使所有时间线上的相片大小、位置、旋转角度一致（注意：相片要做出倾斜的效果，为后面添加相框做好准备），并在相片之间添加各种视频切换效果，在示范案例中，主要运用了"油漆飞溅""渐变擦除"等特效。

将素材 01 再次拖曳到时间线上的视频轨道 3 上，位于视频素材的后面，调整素材 01 的"位置""缩放比例"和"旋转"数值。打开"效果"→"视频特效"→"扭曲"→"边角固定"，将"边角固定"特效拖曳到视频轨道 3 后面第二个素材 01 上，打开"特效控制台"，调整其中的数值，如图 3-31 所示。

将时间指针拖动到 `00:03:30:19` 位置。单击"位置""缩放比例""旋转"以及"边角固定"的"左上""左下""右上""右下"前面的关键帧秒表，打上关键帧。将时间指针拖动到 `00:03:34:22` 位置，改变"位置""缩放比例""旋转""边角固定"的"左上""左下""右上""右下"前面的关键帧数值，如图 3-32 所示。

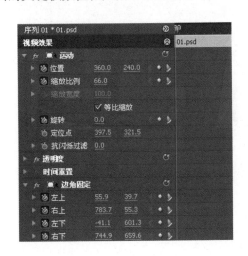

图 3-31 调整"边角固定"的数值　　图 3-32 单击关键帧秒表并调整关键帧数值

做出相框由倾斜变为正面摆正并放大的过渡效果。同样，位于变化中的相框内的相片也要跟着一起变化。例如，示范样片中的素材 IMG_3190 在 `00:03:30:19` 位置时变化数值，如图 3-33 所示。素材 IMG_3190 在 `00:03:34:22` 位置时变化数值，如图 3-34 所示。

在"项目"面板的空白位置右击，弹出"新建"对话框，选择"新建字幕"，打开"字幕编辑"对话框。

单击"文字"工具，在屏幕上的画面右侧单击，输入文字"致我们永远的高一"，设置文字的各项数值，如图 3-35 所示。

图 3-33 素材 3190 数值变化过程一　　　　图 3-34 素材 3190 数值变化过程二

图 3-35 输入文字并调整各项数值

　　将制作完成的字幕拖曳到时间线上的视频轨道 4 上，进入时间为 `00:03:34:19`，并为字幕的开头添加视频切换特效。

　　打开"效果"→"视频切换"→"擦除"，选择"擦除"特效拖曳到新建字幕上，形成字幕逐渐出现的效果。

　　最后将音乐素材拖曳到时间线上的音频轨道 2 上，为整个片子配上动听的音乐，预览效果。完成制作。

3.6　九寨沟风光

本案例是为四川九寨沟风景区制作的一个时长为 10 分钟左右的风景宣传片，全片重点要突出九寨沟的优美风景，并配上字幕做景致介绍。在制作中采用了水墨式装饰风格，为影片添加了浓厚的中国风韵味。

案例 9 素材及样片

3.6.1　新建项目

打开 Premiere 软件，新建一个项目文件。注意选择 DV-PAL 制式下的标准 48 赫兹，命名为"九寨沟风光"。

在"项目"面板的空白处双击，在弹出的"导入"对话框中选择需要导入的素材，找到本案例的素材文件夹，单击打开，将选择的素材导入"项目"面板中。

注意：有的视频素材图标上有小喇叭，有的没有，它们代表不同的含义。有小喇叭图标的素材表示带有音频；反之，表示该视频只有视频没有音频。

在默认面板下，转换效果的持续时间为 30 帧。可以单击"效果"面板右侧的三角形按钮，在弹出的下拉菜单中选择"默认切换持续时间"命令，打开"参数"对话框，在该对话框中的"常规"选项卡中可以设置转换效果的默认持续时间长度。

3.6.2　解除视音频链接

将视频素材都拖曳至时间线上的视频轨道 1 上，右击所有音频的视频文件，选中快捷菜单中的"解除视音频链接"命令，当视频与音频分离后，将音频删除。

3.6.3　添加转场效果

3D 运动转场的添加。在"效果控件"面板中，展开"视频切换效果"→"3D 运动"文件夹，将其中的"上折叠"转场拖放到"视频 1"轨道中的"长海 .avi"与"大山 .avi"之间。

注意：两个素材之间加入转场时，前一个素材的出点处和后一个素材的入点处都要有多余的帧供转场使用，因为两个素材要同时出现。有时添加转场时出现提示信息："长度不够，当前切换将包含重复帧"，这表明所采用的前一个素材的出点处和后一个素材的入点处没有多余的帧。为避免这种情况，就要做到前一个素材的出点不能是素材的结尾，后一个素材的入点不能是素材的开始。但是，一般情况下不用管它，单击"确定"按钮关闭该提示即可。

单击"上折叠"转场，在"效果控件"面板中可以看到这个转场的相关信息，设置持

续时间为 2 秒,并选中"显示实际来源"复选框,这样就可以看到实际素材之间的转场效果了。

在"控制控件"面板中单击右上角的按钮,可以隐藏这两段素材和其转场的时间线,在"校准"之后可以选择转场在两段素材之间的对齐方式,这里选择的对齐方式为"结束于切点",视频效果如图 3-36 所示。

图 3-36　视频画面转场过程

用同样的方法为素材"大山 .avi"与"镜海 1.avi"之间添加切换效果。展开"视频切换效果"→"3D 运动"文件夹,将其中的"摆入"转场拖曳到两素材之间,视频效果如图 3-37 所示。

图 3-37　"摆入"转场过程

用同样的方法为素材"镜海 1.avi"与"镜海 2.avi"之间添加切换效果。展开"视频切换效果"→"3D 运动"文件夹,将其中的"摆出"转场拖曳到两素材之间。

用同样的方法为素材"镜海 2.avi"与"流水 .avi"之间添加切换效果。展开"视频切换效果"→"3D 运动"文件夹,将其中的"旋转"转场拖曳到两素材之间。

用同样的方法为素材"流水 .avi"与"青山白云 .avi"之间添加切换效果。展开"视频切换效果"→"3D 运动"文件夹,将其中的"旋转离开"转场拖曳到两素材之间。

为素材"青山白云 .avi"与"山寨 1.avi"之间添加切换效果。展开"视频切换效果""3D 运动"文件夹,将其中的"窗帘"转场拖曳到两素材之间。

为素材"山寨 1.avi"与"山寨 2.avi"之间添加切换效果。展开"视频切换效果"→"3D 运动"文件夹,将其中的"立方旋转"转场拖曳到两素材之间。

为素材"山寨 2.avi"与"神水 .avi"之间添加切换效果。展开"视频切换效果"→"3D 运动"文件夹，将其中的"翻转"转场拖曳到两素材之间。

为素材"神水 2.avi"与"神仙池 1.avi"之间添加切换效果。展开"视频切换效果"→"3D 运动"文件夹，将其中的"翻转离开"转场拖曳到两素材之间。

为素材"神仙池 1.avi"与"神仙池 2.avi"之间添加切换效果。展开"视频切换效果"→"3D 运动"文件夹，将其中的"门"转场拖曳到两素材之间。

继续短片制作，为下面的素材添加"GPU 转场切换"转场。

"GPU 转场切换"是模拟看书翻页的效果，将前一段素材画面作为翻过去的一页，从而露出新一段素材画面，达到奇幻过渡的目的。

为素材"神仙池 2.avi"与"树正瀑布 1.avi"之间添加切换效果。展开"视频切换效果"→"GPU 转场切换"文件夹，将其中的"中心卷页"转场拖曳到两素材之间，视频效果如图 3-38 所示。

图 3-37　"中心卷页"视频效果

为素材"树正瀑布 1.avi"与"树正瀑布 2.avi"之间添加切换效果。展开"视频切换效果"→"GPU 转场切换"文件夹，将其中的"卡片翻转"转场拖曳到两素材之间，视频效果如图 3-39 所示。

图 3-38　"卡片翻转"视频效果

为素材"树正瀑布 2.avi"与"松潘 .avi"之间添加切换效果。展开"视频切换效果"→"GPU 转场切换"文件夹,将其中的"卷页"转场拖曳到两素材之间,视频效果如图 3-40 所示。

图 3-40　"卷页"视频效果

为素材"松潘 .avi"与"五彩池 .avi"之间添加切换效果。展开"视频切换效果"→"GPU 转场切换"文件夹，将其中的"球状"转场拖曳到两素材之间，视频效果如图 3-41 所示。

图 3-41　"球状"视频效果

为素材"五彩池 .avi"与"熊猫海 .avi"之间添加切换效果。展开"视频切换效果"→"GPU 转场切换"文件夹，将其中的"页面滚动"转场拖曳到两素材之间。

为素材"熊猫海 .avi"与"熊猫海瀑布 .avi"之间添加切换效果。展开"视频切换效果"→"GPU 转场切换"文件夹，将其中的"交叉叠化"转场拖曳到两素材之间。

在为不同骨雕上的素材添加转场时，要注意两点：①不同骨雕中的素材要有交错，一定留出转场所需的长度；②转场一定要加在靠上的一个轨道中，这样转场效果才能起到作用。

至此，已经为轨道中所有的素材添加了转场效果。

3.6.4　制作字幕

新建一个字幕，打开"字幕编辑"对话框，输入文字"九寨风情"，其中"九"字放大，

"寨风情"几个字缩小,并设置"九"字的字体与其他几个字不同,可以做出突出某字的效果,起到装饰作用。

将制作完成的"九寨风情"文字素材拖曳到时间线上,并设置文字在运动中的位置和缩放以及透明值的变化:文字从屏幕中心由小变大,由透明到不透明,再由中心移动到屏幕的右上方,并逐渐缩小,参数如图 3-42 所示。

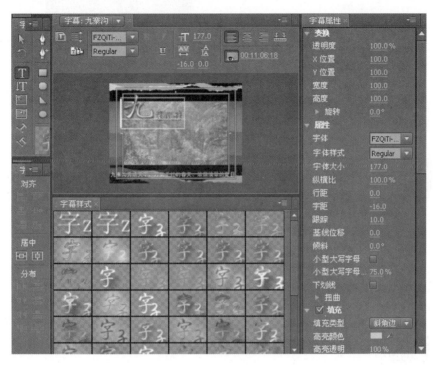

图 3-42 文字素材字幕属性参数调整

3.6.5 添加其他的修饰

为作品最后添加其他的修饰素材,观看全片的效果,如图 3-43 所示。

Premiere 中的过渡效果总结如下。

转场效果也称转场、切换、过渡,主要用于在影片中从前一个场景(以下简称 A)转换到后一个场景(以下简称 B)的过渡。在 Premiere Pro 中,提供了 10 类共 73 种转场效果。

1. 3D 运动效果组

(1)Cube Spin(划入划出):B 从 A 的左右、上下、对角、两边向中间扩展开覆盖 A。

(2)Curtain(卷帘):A 像窗帘一样打开露出 B。

(3)Door(双开门):A 像双开的门一样,从中间向内打开露出 B。

(4)Flip Over(百叶窗):A 像百叶窗开启露出 B。

(5)Fold Up(旋转折叠):A 旋转 180° 并像折纸一样翻转,显示出 B。

（6）Spin（门切换）：B 从 A 的中央挤出。

（7）Spin Away（旋转门）：B 绕 A 旋转从而显示出来。

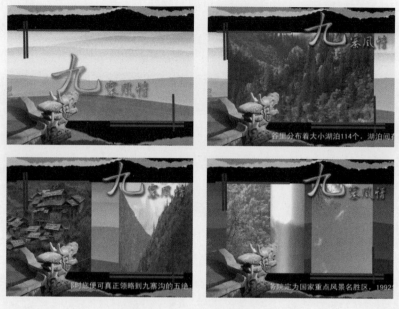

图 3-43 全片视频效果

（8）Swing In（单开门）：A 像单扇门打开从而露出 B。

（9）Swing Out（单关门）：B 像单扇门关闭从而覆盖 A。

（10）Tumble Away（翻页）：像翻页一样翻开 A 从而露出 B。

2．溶解效果组

（1）Additive Dissolve（淡入淡出隐于白场）：A 透明度变小且色调变白直到消失，B 透明度变大直到完全显示出来。

（2）Cross Dissolve（淡入淡出隐于黑场）：A 透明度变小且色调变黑直到消失，B 透明度变大直到完全显示出来。

（3）Dither Dissolve（抖动融合）：A 不变，B 以点阵的方式覆盖 A。

（4）Non-Additive Dissolve（反差融合）：A、B 同色调消融突出反差，最终显示出 B。

（5）Random Lnvert（随机板块）：A 随机产生方块变成 A 的反色效果，再变成 B。

3．分割效果组

（1）Iris Cross（十字分割）：A 从关键点处分为四块向四角散开，显示出 B。

（2）Iris Diamond（菱形分割）：A 从关键点以菱形方式散开，显示出 B。

（3）Iris Points（交叉分割）：B 从四边向中心靠拢，变成 X 形，最后覆盖 A。

（4）Iris Round（圆形分割）：A 从关键点以圆形扩散开，显示出 B。

（5）Iris Shapes（平面分割）：B 以不同数量的菱形、矩形、椭圆形散开，最后覆盖 A。

（6）Iris Square（方形分割）：B 从关键点以矩形扩散，最后覆盖 A。

（7）Iris Star（星形分割）：B 从关键点以星形扩散，最后覆盖 A。

4．映射效果组

（1）Channel Map（通道映射）：A 与 B 的颜色通道相叠加，A 色值逐渐变小，最终显示出 B。

（2）Luminance Map（色彩映射）：A 与 B 的色彩相混合，A 色彩逐渐变小，最终显示出 B。

5．翻页效果组

（1）Center Peel（中心剥落）：从 A 的中心分割成四块，同时向各自的对角卷起露出 B。

（2）Page Peel（页面剥落）：将 A 以翻页的形式从一角卷起露出 B。

（3）Page Turn（页面翻转）：类似页面剥落，但会透过卷起部分看到 A。

（4）Peel Back（背面剥离）：从 Λ 的中心分割成四块，依次向各自的对角卷起露出 B。

（5）Roll Away（翻滚离开）：将 A 像卷纸一样卷起显示出 B。

6．滑动效果组

（1）Band Slide（条状滑动）：B 以条状形式从两侧插入，最终覆盖 A。

（2）Center Merge（中心混合）：A 分为四块向中心缩小，最终显示出 B。

（3）Center Split（中心分开）：A 分为四块向四角缩小，最终显示出 B。

（4）Multi Spin（复合旋转）：B 以一个任意的矩形不断旋转放大，最终覆盖 A。

（5）Push（推出）：B 向上下左右 4 个方向，将 A 推出屏幕从而占据整个图面。

（6）Slash Slide（自由线滑动）：B 以条状自由线的形式滑入 A，最终覆盖 A。

（7）Slide（滑行）：B 以幻灯片的形式将 A 推出屏幕。

（8）Sliding Bands（滑动修饰）：B 以百叶窗形式通过很多垂直线条的翻转显示出来。

（9）Sliding Boxes（滑动盒子）：类似滑动修饰，只是垂直部分是块状。

（10）Split（分开）：将 A 由中间向两边推开显示出 B。

（11）Swap（交换）：B 从 A 的后方向前翻转覆盖 A。

（12）Swirl（旋涡）：B 被分成多个方块从 A 的中心旋转并放大显示出来，最后覆盖 A。

7．特殊形态效果组

（1）Direct（直接转换）：A 直接变 B。

（2）Displace（置换转换）：A 的 RGB 通道被 B 的 RGB 通道替换。

（3）Image Mask（图像遮罩）：类似 Premiere 6.5 中的遮罩效果的应用。

（4）Take（获取）：B 直接插入 A，这种切换没有过渡过程。

（5）Texturize（纹理）：A 作为一张纹理贴图映射给 B，从而造成极大的视觉反差。

（6）Three-D（三色调映射）：A 中的红、蓝色映射到 B 中，主要用于烘托气氛。

8. 伸展效果组

（1）Cross Stretch（交叉伸展）：B 从上下左右中的一个方向将 A 挤出屏幕。

（2）Funnel（漏斗）：A 从上下左右其中一点像沙漏一样被吸入露出 B。

（3）Stretch（伸展）：B 从屏幕的一边伸展进来，最终覆盖 A。

（4）Stretch In（伸展进入）：A 逐渐淡出，B 以缩小的方式进入画面。

（5）Stretch Over（伸展覆盖）：B 从画面中心横向伸展，直到覆盖 A。

9. 擦除效果组

（1）Band Wipe（带状擦除）：B 以条形交叉擦除的方式使 A 消失。

（2）Barn Doors（双侧推门）：A 用开门或关门的方式显露出 B。

（3）Checker Wipe（检测器擦除）：B 以棋盘形式将 A 逐步擦除。

（4）Checker Board（检测器面板）：B 变成若干小方块从不同方向将 A 覆盖。

（5）Clock Wipe（时钟擦除）：A 以钟表的方式消失。

（6）Gradient Wipe（梯度擦除）：用一个已定或自选的灰色图作渐变对象。

（7）Inser（插入）：B 从 A 的四角中的一角斜着插入。

（8）Paint Splatter（画笔飞溅）：B 以墨点状显现在 A 上。

（9）Pinwheel（风车）：B 以风车旋转方式覆盖 A。

（10）Radial Wipe（辐射擦除）：B 从屏幕四角中的一角扇形（辐射）进入将 A 覆盖。

（11）Random Blocks（随机块状）：B 以随机小方块显现在 A 之上。

（12）Random Wipe（随机擦除）：B 以随机小方块从上至下或从左至右显现在 A 之上。

（13）Spiral Boxes（螺旋形盒子）：A 以螺旋形式消失而显示出 B。

（14）Wenetian Blinds（百叶窗暗淡）：B 从上至下或从左至右以百叶窗形式显现。

（15）Wedge Wipe（楔形擦除）：B 从屏幕中心像扇子一样打开从而覆盖 A。

（16）Wipe（擦除）：B 从屏幕一边开始逐渐扫过 A。

（17）Zip-Zag Blocks（Z 字形波纹块）：B 沿 Z 字形扫过 A。

10. 缩放效果组

（1）Cross Zoom（推拉缩放）：先将 A 推出，再将 B 拉入屏幕。

（2）Zoom（缩放）：B 从指定位置放大显示出来。

第 4 章

视频特效应用

在 Premiere 软件中，素材放置到"时间线"面板的轨道后，每个视频素材片段都包含一些基本属性，如"运动""透明度"和"时间重置"等。这些属性是每个视频素材片段固有的特效，如图 4-1 所示。

我们无法对这些固有特效进行添加或者删除，只能对其中的参数进行设置。除了这些固有的特效，还可以为素材片段添加 Premiere 中内置的特效，这是一些由 Premiere 软件封装好的程序，专门用于处理视频画面，并且按照指定的要求实现各种视频效果。这些特效都集合在"效果"（特效）面板中，其中每种特效又包含多个子视频特效，如图 4-2 所示。

图 4-1　视频效果特效参数　　　　　　　　　图 4-2　特效的子视频特效

这些内置的视频特效不仅可以进行添加、设置或删除，还可以将多个特效同时应用到同一个素材上，从而产生非常丰富炫目的特技效果。

4.1　时　装　秀

本案例重点介绍 Premiere 软件中的色彩调整和校正的特效运用，其中更改颜色的特效可以将画面中的某种颜色进行色彩变换。斜角边特效的运用能够使画面看起来更加立体，配合其他的视频效果可以做出绚丽的视觉效果。

4.1.1　新建项目并导入素材

启动 Premiere 软件，新建一个项目文件。注意选择 DV-PAL 制式下的标准 48 赫兹，命名为"时装秀"。

在"项目"面板的空白处双击，在弹出的"导入"对话框中选择需要导入的素材，找到本案例的素材文件夹，单击打开，将选择的素材导入"项目"面板中。

4.1.2　制作背景

新建一个字幕，打开"字幕编辑"对话框，用"矩形"绘图工具▣在字幕窗口绘制一个和屏幕一样大的白色矩形。

单击"钢笔"工具▮，在字幕窗口绘制一个三角形，如图 4-3 所示。

案例 10 素材及样片

图 4-3　利用"钢笔"工具绘制三角形

绘制三角形时要注意在字幕属性栏中打开"属性"→"绘制图形"→"填充贝塞尔曲线"，填充颜色为淡绿色。这里选择淡绿色是因为花纹是绿色和灰色相结合的，因此要在颜色上相

匹配，如图 4-4 所示。

　　复制这个三角形，原地粘贴。选中 工具，将复制出来的三角形进行旋转，如图 4-5 所示，颜色为淡黄色。用同样的方法复制粘贴三角形，颜色间隔变换，如图 4-6 所示。

图 4-4　在字幕属性中填充颜色为淡绿色

　　将新建的字幕拖曳到时间线上的视频轨道 1 上，将时间指针移动到 0 秒位置，打开"特效控制台"，在旋转的关键帧处单击前面的秒表，记录此处的数值为 0，将时间指针移动到 5 秒处，改变旋转的数值为 720，即原地旋转两圈，将花枝素材拖曳到时间线上的视频轨道 2 上。

图 4-5　复制三角形并旋转

图 4-6　复制三角形并旋转使颜色间隔变换

4.1.3　制作水晶色彩变换的相片

　　将时装 1 素材拖曳到时间线上的视频轨道 3 上。

　　将时装 2 素材拖曳到时间线上的视频轨道 4 上。

　　将时装 3 素材拖曳到时间线上的视频轨道 5 上。

　　分别对 01、02、03 素材添加"视频特效"→"透视"→"斜角边特效"。调整斜角边特效的数值如图 4-7 所示，制作效果如图 4-8 所示。

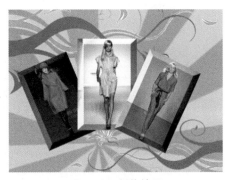

图 4-7　调整斜角边特效数值　　　　　　图 4-8　制作效果

分别对时装 1、时装 2、时装 3 素材添加"视频特效"→"色彩校正"→"更改颜色特效"。以 01 素材为例，调整更改颜色特效的数值后如图 4-9 所示。

单击"要更改颜色"后面的"吸管"工具按钮，在时装 1 素材中模特身上单击，吸取其衣服的颜色，此处是粉红色。

"匹配容差"是指颜色的包容度，包容度越高颜色的范围越广，包容度越低颜色范围越小。

"匹配颜色"是指变换颜色的模式，在这里选择"使用色度"。

图 4-9　调整更改颜色特效数值

将时间指针移动到 0 秒位置，在"色相变换"前面的秒表上单击，记录一个关键帧数值 0.0。将时间指针移动到 5 秒位置，将"色相变换"处的数值改为 250.0。

观察效果，模特身上的衣服开始变换颜色。

用同样的方法给时装 2 和时装 3 素材添加更改颜色特效。

4.1.4　添加字幕

新建字幕，打开"字幕"窗口，选中字幕样式中的一种，调整字幕的大小，将制作完成的字幕添加到时间线上的视频轨道 6 上，视频效果如图 4-10 所示。

图 4-10　添加字幕后的视频效果

4.1.5　制作音箱装饰效果

将音箱素材拖曳到时间线上的视频轨道 7、视频轨道 8、视频轨道 9 上，如图 4-11 所示，分别调整它们的大小和位置，最后预览效果。视频效果如图 4-12 所示。

图 4-11　把音箱素材拖曳到视频轨道上　　　　　图 4-12　制作完成的视频效果

4.2　调色效果

本案例主要运用了色彩校正中用于色彩调整的视频特效，对原本饱和度或亮度不够的视频或图片素材进行调整，或者对素材中的色彩进行调整。

案例 11 素材及样片

4.2.1　新建项目并导入素材

启动 Premiere 软件，新建项目文件。注意选择 DV-PAL 制式下的标准 48 赫兹，命名为"调色效果"。

在"项目"面板的空白处双击，在弹出的"导入"对话框中选择需要导入的素材，找到本案例的素材文件夹，单击打开，将选择的素材导入到"项目"面板中。

4.2.2　为素材添加效果

将素材 01 拖曳到时间线上的视频轨道 1 上，打开"效果"→"视频特效"→"色彩校正"→"亮度与对比度特效"。将"亮度与对比度"特效拖曳到时间线上的 01 素材上。

选择时间线上的 01 素材，打开"特效控制台"。调整"亮度与对比度"特效的数值。"亮度与对比度"特效主要是用来调整素材中曝光不足的问题，或是色彩饱和度不够高的情况下可以通过调整"亮度与对比度"特效中的对比度选项来解决此问题。

以此案例为对象对其进行调整。首先，观察原素材，原素材整个画面的色彩较亮，因此需要降低素材的亮度，同时提高其色彩的对比度，调整特效数值如图 4-13 所示，照片素材前后对比效果如图 4-14 所示。

图 4-13　调整照片的亮度与对比度

图 4-14　照片素材前后对比效果

将素材 01 的旋转值调整为 9°。

继续为位于时间线上的 01 素材添加特效。打开"效果"→"视频特效"→"色彩校正"→"曲线"。"曲线"特效可以调节素材中的色调。将"曲线"特效拖曳到时间线的 01 素材上，曲线数值调整前后对比如图 4-15 所示。

图 4-15　曲线数值调整前后对比

在"RGB 曲线"特效中调节数值主要有以下几项。

主通道：调节整个画面的明暗度，就是调整画面的黑白度。线段越高白色越多，画面越亮。

红色：调整整个画面中红色的明亮度和多少，数值越大，曲线越高，画面中的红色越多。

绿色：调整整个画面中绿色的明亮度和多少，数值越大，曲线越高，画面中的绿色越多。

蓝色：调整整个画面中蓝色的明亮度和多少，数值越大，曲线越高，画面中的蓝色越多。

注意：红色和蓝色一起调高时，画面变为紫色；红色和绿色一起调高时，画面变为黄色；绿色和蓝色一起调高时，画面变为蓝色。

在本案例中，是要将画面调出淡紫色的效果，因此要加红色和蓝色，蓝色偏多，绿色也稍微调高；否则画面紫色太多。

4.2.3　制作相框

打开字幕制作窗口，新建字幕。选择■工具，在字幕窗口的画面中分别绘制 4 个矩形组成一个相框，视频效果如图 4-16 所示。

将制作完成的相框拖曳到时间线上的视频轨道 2 上。调整其大小和旋转值。将相片放置到相框内。将图钉素材拖曳到时间线上的视频轨道 3 和视频轨道 4 上，调整两个素材的位置和大小，并给位于轨道 4 上的素材"图钉"添加"更改颜色"特效，将其颜色改为淡绿色，制作完成后，预览效果如图 4-17 所示。

图 4-16　为照片素材添加相框

图 4-17　为素材添加"图钉"效果

4.3　脱　色　处　理

本案例通过色彩调整的脱色特效配合闪电特效完成一个蜘蛛侠影片的动态宣传海报制作。

案例 12 素材及样片

4.3.1　新建项目并导入素材

启动 Premiere 软件，新建项目文件。注意选择 DV-PAL 制式下的标准 48 赫兹，命名为"调色效果"。

在"项目"面板的空白处双击，在弹出的"导入"对话框中选择需要导入的素材，找到

本案例的素材文件夹，单击打开，将选择的素材导入"项目"面板中。

4.3.2 为素材添加效果

将素材01拖曳到时间线上的视频轨道1上，单击"效果"→"视频特效"→"色彩校正"→"脱色"。选中"脱色"特效拖曳到位于时间线上的01素材上。

选中时间线上的01素材，打开"特效控制台"，调节其中的数值。

要将画面中除了红色以外的其他颜色去除，因为在画面中红色最能代表蜘蛛侠的身份，有振奋人心的作用，如图4-18所示。

单击"要保留颜色"后面的"吸管"工具按钮，在画面中蜘蛛侠身上红色的区域单击，吸取红色。注意，在吸取时不要选择高光部分或是暗沉部分，而要选择颜色亮度适中的部分，这样在特效调节时颜色的精确度最好。

选好颜色后，将"宽容度"改为33.0%。宽容度是指色彩的兼容度，宽容度越大，包含的色彩丰富度越高。例如，选定黄色，将宽度调高后，可选择的颜色范围将扩展到和黄色相近的橙色、红色等。

"边缘柔和度"是指选择色彩周围颜色的柔化范围。数值越大，周围被涵盖的颜色越多；数值越小，周围被涵盖的颜色越少。

继续为时间线上的01素材添加"亮度与对比度"特效，如图4-19所示。

图4-18 调整"脱色"特效中数值和颜色　　　　图4-19 添加"亮度与对比度"特效

观察画面发现，其亮度过高，因需要营造出阴暗的城市氛围，所以要降低"亮度"的数值，将其设置为-26.0，为了突出红色，将画面的色彩质感提升，需要将"对比度"提高到45.0。

4.3.3 制作字幕

画面调整完毕后，为了更好地衬托出海报的装饰效果，为画面添加字幕。

在"项目"面板空白处右击，选择快捷菜单中的"新建"→"静态字幕"命令。打开"字幕"窗口，选择"文字"工具，输入英文：A hero of the world\Spider-Man\a man of City Guardian。

调节3行文字的大小和字体，为文字添加边框。注意3行文字不能是同样大小，颜色也要有所区分，这样的排版效果更好。视频效果如图4-20所示。

关闭"字幕"窗口，将新建的字幕拖曳到时间线上的视频轨道 2 上。

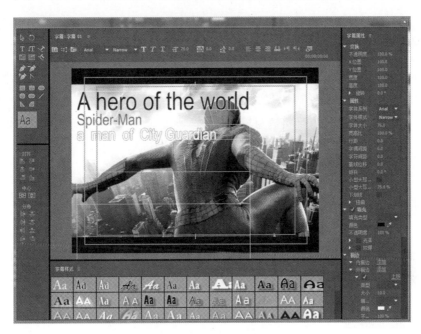

图 4-20　文字排版后的视频效果

为时间线上的字幕 01 添加"闪电"特效。选择"效果"→"视频特效"→"生成"→"闪电"，将"闪电"特效拖曳到时间线上的字幕 01 上。打开"特效控制台"，并调整数值，如图 4-21 所示。

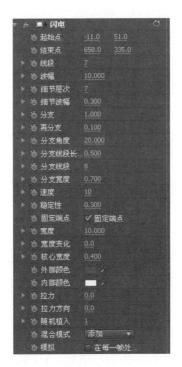

图 4-21　调整"闪电"特效的数值

4.4　烟 雨 江 南

本案例将制作一个唯美的、充满中国风韵味的水墨江南视频作品。在案例中运用了色彩调整、模糊特效、滤镜色彩蒙板、字幕等特效技术相互配合，在画面上力求诗意唯美的意境。

案例 13 素材及样片

4.4.1　新建项目并导入素材

启动 Premiere 软件，新建项目文件。注意选择 DV-PAL 制式下的标准 48 赫兹，命名为"烟雨江南"。

在"项目"面板的空白处双击，在弹出的"导入"对话框中选择需要导入的素材，找到本案例的素材文件夹，单击打开，将选择的素材导入"项目"面板中。

4.4.2　添加特效

将素材"江南 .jpg"拖曳到时间线上的视频轨道 1 上，调整其"运动"数值，如图 4-22 所示。

为素材"江南 .jpg"添加视频特效。打开"效果"→"视频特效"→"色彩校正"→"着色"。选中"着色"特效拖曳到位于时间线上的素材"江南 .jpg"上，为其添加特效。

着色特效是将素材进行脱色的特效，添加后可以将素材中的色彩还原为黑白两种颜色。在视频特效中还有一个特效是图像控制文件下的"黑白"，也能够快速地将素材脱色为黑白画面，但是与"黑白"特效相比，"着色"特效有着明显的优势，就是能够调节脱色的量，控制原画面的脱色度。

单击素材"江南 .jpg"，打开"特效控制台"，调整"着色"特效的数值，如图 4-23 所示。

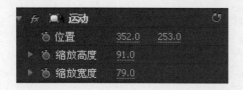

图 4-22　调整"运动"数值

图 4-23　调整"着色"特效数值

继续为素材"江南 .jpg"添加特效，打开"效果"→"视频特效"→"模糊与锐化"→"高斯模糊"，选中"高斯模糊"特效拖曳到位于时间线上的素材"江南 .jpg"上，为其添加特效。

在"模糊与锐化特效"文件夹下有很多好用的模糊特效，如快速模糊、径向模糊等。在本案例中运用最多的是"高斯模糊"，它能够选择模糊的方向是径向还是横向，或是横向与径向同时模糊，是非常实用的一个模糊特效。本例用它制作水墨的模糊效果。

单击素材"江南 .jpg",打开"特效控制台",调整"高斯模糊"特效的数值,如图 4-24 所示。

继续为素材"江南 .jpg"添加特效,打开"效果"→"视频特效"→"风格化"→"查找边缘"。

单击"查找边缘"特效拖曳到位于时间线上的素材"江南 .jpg"上,为其添加特效。

使用"查找边缘"特效可以迅速地查找出画面中的边缘线,并使之强化。在本案例中用它来勾勒水墨画的笔触,如图 4-25 所示。

图 4-24　调整"高斯模糊"特效数值　　　图 4-25　使用"查找边缘"查出画面中的边缘线

视频效果如图 4-26 所示。

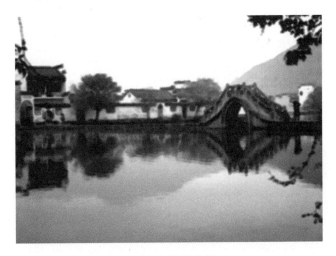

图 4-26　视频效果 1

在"项目"面板中的空白处右击,新建一个色彩蒙板,弹出"新建颜色遮罩"对话框,设置"宽度"和"高度"为 720、576,单击"确定"按钮,如图 4-27 所示。

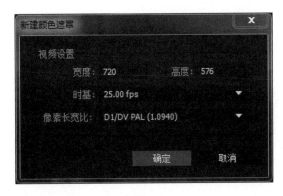

图 4-27　新建色彩蒙板并调整视频比例

在弹出的色彩选择器中选择浅黄色，单击"确定"按钮。将新建的色彩蒙板拖曳到时间线上的视频轨道 2 上，长短调整与素材"江南"一样，调整色彩蒙板素材的透明度选项中的混合模式为柔光，整个画面在经过这一处理后就会出现唯美的黄昏色，如图 4-28 所示。

图 4-28　调整色彩蒙板的颜色和混合模式

将素材"烟雾.mp4"拖曳到时间线上的视频轨道 3 上，打开"特效控制台"，将素材"烟雾.mp4"的混合模式调整为滤色，视频效果如图 4-29 所示。

图 4-29　视频效果 2

4.4.3　制作装饰字幕

在"项目"面板中的空白处右击，弹出快捷菜单，选择"新建"→"新建字幕"（静态字幕），打开"字幕"编辑窗口，在工具栏中选择"矩形"工具，在屏幕中绘制一个暗红色的长方形，如图 4-30 所示。

关闭"字幕"窗口，将制作完成的装饰条拖曳到时间线的视频轨道 4 上。打开"特效控

制台"，给"装饰条"打上位移关键帧，时间指针在 0 秒位置装饰条位于画面外面，两秒之后，装饰条从画面左侧进入画面，位置在画面的左下方。

图 4-30　选择"矩形"工具绘制一个暗红色长方形

在"项目"面板中的空白处右击，弹出快捷菜单，选择"新建"→"新建字幕"（静态字幕），打开"字幕"编辑窗口，选择"文字"工具，在"字幕"窗口中输入"烟雨江南"，并在"烟雨江南"的下面写上拼音字母作为装饰。

关闭"字幕"窗口，将制作完成的装饰条拖曳到时间线的视频轨道 6 上。打开"特效控制台"，给"烟雨江南"打上透明度关键帧。在 3 秒位置透明度为 0，在 5 秒位置透明度为 100%。做出字幕逐渐出现的效果。

为了更好地突出文字的水墨效果，从"项目"面板中拖曳一个"江南"素材到时间线的视频轨道 5 上。单击视频轨道 6 上的"江南"素材的"运动"属性，再右击选择快捷菜单中的"复制"命令，单击视频轨道 5 上的"江南"素材的"运动"属性，再右击选择快捷菜单中的"粘贴"命令。用同样的方法将透明度关键帧复制到视频轨道 5 上的"江南"素材中，使视频轨道 5 和视频轨道 6 上的"江南"素材具有同样的关键帧，两个字幕同时出现，给视频轨道 5 上的"江南"素材添加"效果"→"视频特效"→"模糊与锐化"→"高斯模糊"，调整数值，如图 4-31 所示。

图 4-31　调整"高斯模糊"特效数值

最后观看效果，其视频效果如图 4-32 所示。

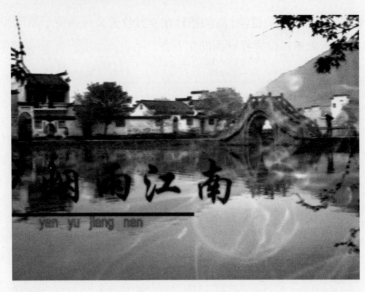

图 4-32 视频效果 3

4.5 高 山 倒 影

本案例中运用了"镜像"特效配合"镜头光晕"特效,给一张静态图片制作出了水中倒影的效果。Premiere 软件中有许多小的特效非常有趣,在本案例中让我们感受一下这些特效的魅力吧。

案例 14 素材及样片

4.5.1 新建项目并导入素材

启动 Premiere 软件,新建项目文件。注意选择 DV-PAL 制式下的标准 48 赫兹,命名为"高山倒影"。

在"项目"面板的空白处双击,在弹出的"导入"对话框中选择需要导入的素材,找到本案例的素材文件夹,单击打开,将选择的素材导入"项目"面板中。

4.5.2 添加特效

将素材"高山 .jpg"拖曳到时间线上的视频轨道 1 上,调整其"运动"的数值,如图 4-33 所示。

选中时间线上视频轨道 1 上的素材"富士山 .jpg",选择"效果"→"视频特效"→"扭曲"→"镜像",给素材"高山 .jpg"添加"镜像"特效。

镜像特效能够给素材添加一个翻转的效果,翻转的

图 4-33 调整素材"运动"数值

画面将与源画面同时存在于画面中，翻转的中心点可以自由调节，翻转的角度也能够自行控制。这个特效经常被运用到需要有对比或是做成镜面的视觉效果，如水中的倒影。

单击选中时间线上视频轨道 1 上的素材"高山 .jpg"，打开"特效控制台"，并打开"镜像"特效调节台，调整数值，如图 4-34 所示，视频效果如图 4-35 所示。

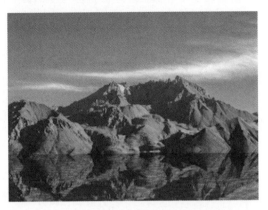

图 4-34　调整"镜像"特效的数值　　　　　　　　图 4-35　视频效果

继续给时间线上视频轨道 1 上的素材"高山 .jpg"添加特效。选择"效果"→"视频特效"→"模糊与锐化"→"定向模糊"，如图 4-36 所示。给素材"富士山 .jpg"添加一个模糊的特效，90°的模糊方向是为了和水波纹的波动方向相同，可以更好地形成水中倒影的效果。

再次将"项目"面板中的素材"富士山 .jpg"拖曳到时间线上的视频轨道 2 上，给其添加"裁剪"特效。选择"效果"→"视频特效"→"变换"→"裁剪"。单击视频轨道 2 上的素材"富士山 .jpg"，打开"特效控制台"，调整"裁剪"特效数值，如图 4-37 所示。

图 4-36　为素材添加"定向模糊"特效　　　　　图 4-37　调整"裁剪"特效数值

继续给视频轨道 2 上的素材"富士山 .jpg"添加视频特效。选择"效果"→"视频特效"→"生成"→"镜头光晕"。

"镜头光晕"能够模拟镜头拍摄到阳光时光线形成的光斑效果，分别有 35 毫米定焦、50~300 毫米变焦、105 毫米定焦。在本案例中选择"35 毫米"定焦。

单击视频轨道 2 上的素材"富士山 .jpg"，打开"特效控制台"，调节"镜头光晕"特效。

在 0 秒处调整数值，如图 4-38 所示。

在 2 秒处调整数值，如图 4-39 所示。

图 4-38　在 0 秒处调整数值　　　　　　图 4-39　在 2 秒处调整数值

将素材"湖水 .jpg"拖曳到时间线上的视频轨道 3 上,给湖水添加"裁剪"特效。选择"效果"→"视频特效"→"变换"→"裁剪"。

将素材"湖水 .jpg"中的"裁剪"数值调节到与视频轨道 2 上的素材"富士山 .jpg"的"裁剪"数值相同,制作完成。

4.6　枫叶飘落

本案例运用了"色度键"特效与"变角固定"特效相配合的技术,实现了枫叶纷纷飘落的效果。

4.6.1　新建项目并导入素材

案例 15 素材及样片

启动 Premiere 软件,新建项目文件。注意选择 DV-PAL 制式下的标准 48 赫兹,命名为"飘落的枫叶"。

在"项目"面板的空白处双击,在弹出的"导入"对话框中选择需要导入的素材,找到本案例的素材文件夹,单击打开,将选择的素材导入"项目"面板中。

4.6.2　添加特效

将 02.mp 4 素材拖曳到时间线上的视频轨道 1 上作为背景,调整其"运动"的"位置"与"缩放比例"的数值,如图 4-40 所示。

将 01.jpg 素材拖曳到时间线上的视频轨道 2 上,开始时间为 2 秒。给 01.jpg 素材添加"色度键"特效,选

图 4-40　调整"运动"的"位置"与"缩放比例"的数值

择时间线上的 01.jpg 素材,选择"效果"→"视频特效"→"键控"→"色度键"。

"色度键"特效能够选取素材中的某种颜色并将其去除,通常用来去除纯色的背景,如在录影棚中人物往往站在一个蓝色或绿色的背景前进行表演,在后期中再使用特效将背景中的蓝色和绿色去除掉换成其他的背景,这样做可以节约制作成本。

打开"特效控制台",调整特效"色度键"的数值,如图 4-41 所示。

　　选择"颜色"后面的"吸管"工具，在时间线上的 01.jpg 素材中的白色背景上单击，再调节"相似性"和"混合"逐渐去除白色。被去除后的背景为透明色。

　　给 01.jpg 素材添加"色彩平衡"特效。选择时间线上的 01.jpg 素材，选择"效果"→"视频特效"→"色彩校正"→"色彩平衡"。

　　"色彩平衡"特效能够改变素材中的颜色，和"曲线"特效很相似，但调节的数值更加细致。打开"特效控制台"，调整特效"色彩平衡"的数值，经过调节使枫叶变成红色，数值调整如图 4-42 所示。

图 4-41　调整特效"色度键"的数值　　　　图 4-42　调整特效"色彩平衡"的数值

　　给 01.jpg 素材添加"边角固定"特效。选择时间线上的 01.jpg 素材，选择"效果"→"视频特效"→"扭曲"→"边角固定"。

　　选择时间线上的 01.jpg 素材，打开"特效控制台"，在 0 秒位置调整其"边角固定"与"运动"的数值，如图 4-43 所示。

图 4-43　在 0 秒处调整"边角固定"与"运动"的数值

　　在 2 秒位置调整时间线上的 01.jpg 素材的"边角固定"与"运动"的数值，如图 4-44 所示。

图 4-44　在 2 秒处调整"边角固定"与"运动"的数值

　　在 5 秒位置调整时间线上的 01.jpg 素材的"边角固定"与"运动"的数值，如图 4-45 所示。

图 4-45 　在 5 秒处调整"边角固定"与"运动"的数值

再次将 01.jpg 素材拖曳到时间线上的视频轨道 3、视频轨道 4、视频轨道 5 上,如图 4-46 示。

图 4-46 　将 01.jpg 素材分别拖曳到视频轨道 3、视频轨道 4、视频轨道 5

分别调整这几个素材中叶片的特效与视频轨道 2 上的 01.jpg 素材一致。注意每个叶片飘落的位置不一样,因此,每个叶片在位置关键帧的设置上均不同,视频效果如图 4-47 所示。

图 4-47 　视频效果

4.7 　汉 唐 遗 风

本案例使用了抠像技术实现人物背景色的去除以及添加新的背景,配合字幕等元素的修饰,营造古香古色的汉唐风采。

4.7.1　新建项目并导入素材

案例 16 素材及样片

启动 Premiere 软件，新建项目文件。注意选择 DV-PAL 制式下的标准 48 赫兹，命名为"汉唐遗风"。

在"项目"面板的空白处双击，在弹出的"导入"对话框中选择需要导入的素材，找到本案例的素材文件夹，单击打开，将选择的素材导入"项目"面板中。

4.7.2　添加特效

将"荷塘 .jpg"素材拖曳到时间线上的视频轨道 1 上作为背景，调整其"位置"与"缩放比例"的数值，如图 4-48 所示。

将"女子 .jpg"素材拖曳到时间线上的视频轨道 2 上，调整其"位置"与"缩放比例"的数值，如图 4-49 所示。

图 4-48　调整"荷塘 .jpg"素材的　　　图 4-49　调整"女子 .jpg"素材的
"位置"与"缩放比例"　　　　　　　　　　"位置"与"缩放比例"

"女子 .jpg"素材有蓝色背景，现在需要将蓝色的背景去除。

为时间线上的"女子 .jpg"素材添加视频特效,选择"效果"→"视频特效"→"键控"→"蓝屏键"，将"蓝屏键"特效拖曳到时间线上的"女子 .jpg"素材上，为其添加"蓝屏键"视频特效。

"蓝屏键"视频特效能够去除素材中的蓝色背景，并将需要保留的其他色彩很好地保留下来，经常用于影视后期制作中为人物添加绚烂的背景时使用。

打开"特效控制台"，调整"蓝屏键"特效的数值。当素材被添加了"蓝屏键"特效后，就会自动去除背景中的蓝色，但是蓝色的去除并不是很精确，需要调节其他的数值来实现完美的抠像，如图 4-50 所示。

图 4-50　调整"蓝屏键"特效的数值

注意：使用"蓝屏键"特效时，应先观察需要保留的颜色中有没有蓝色或是接近蓝色的颜色，如果有，要先添加亮度与对比度将需要保留的颜色和需要去除的蓝色区别开；否则会

被一起去除。如果"亮度"与"对比度"特效也不能很好地将颜色区分开，就要使用"更改颜色"或是"颜色替换"特效来更改要保留的蓝色部分。如果是图片，可以到图片处理工具中先进行处理。

继续给"女子.jpg"素材添加特效，选择"效果"→"视频特效"→"色彩校正"→"亮度与对比度"。将"亮度与对比度"特效拖曳到时间线上的"女子.jpg"素材上，为其添加"亮度与对比度"视频特效，调整数值，如图4-51所示。

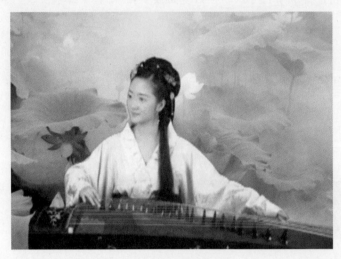

图 4-51 为素材添加"亮度与对比度"特效并调整数值

为了使作品美观，可继续添加修饰效果，把"窗.jpg"素材拖曳到时间线上的视频轨道3上，调整"位置"和"缩放比例"数值，如图4-52所示。

图 4-52 调整素材的"位置"和"缩放比例"数值

为时间线上的"窗.jpg"素材添加视频特效，选择"效果"→"视频特效"→"键控"→"色度键"。将"色度键"特效拖曳到时间线上的"女子.jpg"素材上，为其添加"色度键"视频特效，去除白色的部分，只留下窗格。

4.7.3 新建字幕

在"项目"面板中的空白处右击，弹出快捷菜单，选择"新建"→"新建字幕"（静态字幕），打开"字幕"编辑窗口，选择"文字"工具，在屏幕中输入"汉唐遗风"，每个字的大小和字体可以根据自己的设计进行调整，如图4-53所示。

关闭"字幕"窗口,将新建完成的"汉唐遗风"字幕拖曳到视频轨道 5 上。将"墨迹 .psd"素材拖曳到视频轨道 4 上,并设置旋转关键帧,制作完毕,视频效果如图 4-54 所示。

图 4-53　文字排版　　　　　　　　　　图 4-54　视频效果

4.8　马赛克效果

本案例使用了"马赛克"视频特效对画面中需要遮挡的部分进行遮挡。这种技术在很多新闻片中都有出现,当事人不想面对大众时,需要用马赛克来遮挡他们的面部进行新闻报道。

案例 17 素材及样片

4.8.1　新建项目并导入素材

启动 Premiere 软件,新建项目文件。注意选择 DV-PAL 制式下的标准 48 赫兹,命名为"马赛克效果"。

在"项目"面板的空白处双击,在弹出的"导入"对话框中选择需要导入的素材,找到本案例的素材文件夹,将选择的素材导入"项目"面板中。

4.8.2　添加特效

将 01.mp4 素材拖曳到时间线上的视频轨道 1 上作为背景,调节其"位置"和"缩放比例"的数值,如图 4-55 所示。

再次将 01.mp4 素材拖曳到时间线上的视频轨道 2 上。

为时间线上视频轨道 2 上的 01.mp4 素材添加视频特

图 4-55　调整素材的"位置"和
　　　　　"缩放比例"数值

效，选择"效果"→"视频特效"→"变换"→"裁剪"。将"剪裁"特效拖曳到时间线上的 01.mp4 素材上。现在需要通过调节上、下、左、右的数值将人物的头部保留，其他部分去除。如果观看不方便，可以先隐藏视频轨道 1 上的内容，调整数值。在 0 秒位置，将上、下、左、右的裁剪值打上关键帧，如图 4-56 所示。

随着人物位置的移动，需要打上不同的关键帧。在 00:00:00:25 位置上调整数值，如图 4-57 所示。

图 4-56　为特效"裁剪"的上、下、左、右
　　　　打上关键帧

图 4-57　在 25 秒处调整数值

在 00:00:01:11 位置上调整数值，如图 4-58 所示。

在 00:00:02:08 位置上调整数值，如图 4-59 所示。

图 4-58　在 1 分 11 秒处调整数值

图 4-59　在 2 分 08 秒处调整数值

在 00:00:02:24 位置上调整数值，如图 4-60 所示。

为时间线上视频轨道 2 上的 01.mp4 素材添加视频特效，选择"效果"→"视频特效"→"风格化"→"马赛克"。将"马赛克"特效拖曳到时间线上的 01.mp4 素材上，为其添加"马赛克"视频特效并调整数值，如图 4-61 所示。

图 4-60　在 2 分 24 秒处调整数值

图 4-61　为素材添加"马赛克"特效并调整数值

显示视频轨道 1 上的内容，这样就形成了人物头部马赛克效果，其他部分清晰显示，视频效果如图 4-62 所示。

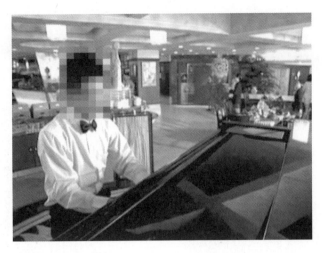

图 4-62 马赛克视频效果

4.9 淡彩铅笔画

本案例通过"画笔描绘"和"查找边缘"等视频特效互相配合将一张图片或视频加工成手绘的效果。

案例 18 素材及样片

4.9.1 新建项目并导入素材

启动 Premiere 软件,新建项目文件。注意选择 DV-PAL 制式下的标准 48 赫兹,命名为"淡彩铅笔画"。

在"项目"面板的空白处双击,在弹出的"导入"对话框中选择需要导入的素材,找到本案例的素材文件夹,将选择的素材导入"项目"面板中。

4.9.2 添加特效

将"手绘效果 .jpg"素材拖曳到时间线上的视频轨道 1 上作为背景,调整其"位置"与"缩放比例"的数值,如图 4-63 所示。

选中时间线上的"手绘效果 .jpg"素材,选择"效果"→"视频特效"→"色彩校正"→"RGB 曲线",将"RGB 曲线"特效拖曳到时间线上的"手绘效果 .jpg"素材上。打开"特效控制台",调整"RGB 曲线"特效的数值,如图 4-64 所示。

调整完毕后画面会出现淡黄色的色调,用来模拟夕阳西下时的色彩。

继续为时间线上的"手绘效果 .jpg"素材添加特效,选择"效果"→"视频特效"→"风格化"→"查找边缘",将"查找边缘"特效拖曳到时间线上的"手绘效果 . jpg"素材上。打开"特效控制台",调整"查找边缘"特效的数值,如图 4-65 所示。

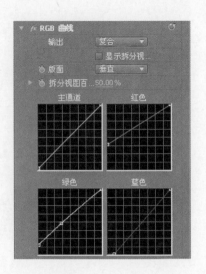

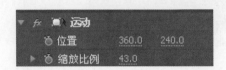

图 4-63　调整素材的"位置"与"缩放比例"数值　　　图 4-64　调整"RGB 曲线"特效的数值

继续为时间线上的"手绘效果 .jpg"素材添加特效,选择"效果"→"视频特效"→"风格化"→"画笔描绘",将"画笔描绘"特效拖曳到时间线上的"手绘效果 .jpg"素材上。打开"特效控制台",调整"画笔描绘"特效的数值,如图 4-66 所示。

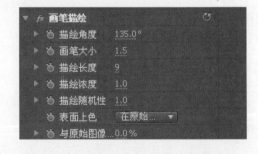

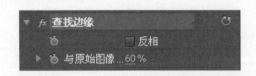

图 4-65　调整"查找边缘"特效的数值　　　图 4-66　调整"画笔描绘"特效的数值

"画笔描绘"特效能够将素材制作成画笔绘画的效果。根据画笔大小和描绘长度的不同,可以产生不同的绘画效果。绘画的角度和随机性能够调整绘画的风格。

在画笔描绘前添加"查找边缘"特效是因为要模拟出画笔勾勒边缘的效果。

4.9.3　添加光线效果

为了更好地还原光照的效果,需要给画面添加渐变的光线。

在"项目"面板的空白处右击,新建一个彩色蒙板,颜色选为白色。

将新建的彩色蒙板拖曳到时间线上的视频轨道 2 上,为其添加视频特效。选择"效果"→"视频特效"→"生成"→"渐变",将"渐变"特效拖曳到时间线上的彩色蒙板素材上,打开"特效控制台",调整数值。将渐变颜色调整为从白到黑、从左上角向右下角渐变,如图 4-67 所示。

将时间线上的彩色蒙板素材的"混合模式"改为"叠加"，如图 4-68 所示。

图 4-67　调整"渐变"特效的数值、渐变颜色　　　图 4-68　将彩色蒙板的"混合模式"
　　　　　及渐变方向　　　　　　　　　　　　　　　　　改为"叠加"

制作完成，视频效果如图 4-69 所示。

图 4-69　最终视频效果

第 5 章

字幕特效应用

　　字幕是影视剧制作中一种重要的视觉元素。广义来讲，字幕包括文字和图形两部分。漂亮的字幕设计制作会给影视作品增色不少。鉴于字幕使用的广泛性，Adobe Premiere 专门提供了一个字幕编辑窗口。字幕编辑窗口可以用来制作文字和图形。字幕编辑窗口包含制作字幕文件的一些常用工具，利用这些工具就可以制作出多姿多彩的字幕了。

　　选择"文件"→"新建"→"字幕"命令或者直接在 Adobe Premiere Pro CC 中按 F9 键，弹出字幕编辑窗口，效果如图 5-1 所示。

图 5-1　字幕编辑窗口

　　字幕编辑窗口主要分为 6 个区域。正中间的是编辑区，字幕的制作就是在编辑区域里完成的；左侧是工具箱，里面有制作字幕、图形的 20 种工具按钮以及对字幕、图形进行的排列和分布的相关按钮；窗口下方是风格库，风格库中有系统设置好的 22 种文字风格，也可

以将自己设置好的文字风格存入风格库中；右侧是对象风格区，里面有对字幕、图形设置的属性、填充、描边、阴影等栏目，其中在属性栏里用户可以设置字幕文字的字体、大小、字间距等，在填充栏里可以设置文字的颜色、透明度、光效等，在描边栏里可以设置文字内部、外部描边，在阴影栏里可以设置文字阴影的颜色、透明度、角度、距离和大小等；在窗口的右下角是转换区，可以对文字的透明度、位置、宽度、高度以及旋转进行设置；在窗口的上方是其他工具区，有设置字幕运动或其他设置的一些工具按钮。

5.1　天　气　播　报

本案例通过滚动字幕等视频特效互相配合完成一个栏目片尾的视频制作。

5.1.1　新建项目并导入素材

启动 Premiere 软件，新建项目文件。注意选择 DV-PAL 制式下的标准 48 赫兹，命名为"天气播报"。

在"项目"面板的空白处双击，在弹出的"导入"对话框中选择需要导入的素材，找到本案例的文件夹，选择"背景""素材"两个素材分别打开，将选择的素材导入"项目"面板中。

5.1.2　添加滚动字幕

在"项目"面板的空白处右击，新建字幕，打开字幕编辑窗口，选择"文字"工具，在字幕编辑窗口中输入文字"天气播报"。

单击窗口上方的█按钮，弹出"滚动／游动选项"对话框，如图 5-2 所示。

案例 19 素材及样片

图 5-2　"滚动／游动选项"对话框

选中"向左游动"单选按钮，勾选"开始于屏幕外"复选框和"结束于屏幕外"复选框，单击"确定"按钮，关闭字幕编辑窗口。

将新建的"天气播报"字幕拖曳到视频轨道 2 上，调整其长度为 2 秒。

再次新建字幕，打开字幕编辑窗口，选择"文字"工具，在字幕编辑窗口中输入"导演××、编导××、播音××"等文字。注意，每个工种要分行输入。

单击窗口上方的▤按钮，弹出"滚动/游动选项"对话框，如图5-3所示。

图5-3　设置滚动字幕

选中"滚动"单选按钮，勾选"开始于屏幕外"复选框和"结束于屏幕外"复选框，单击"确定"按钮，关闭字幕编辑窗口。

将新建的"导演××、编导××、播音××"等字幕拖曳到视频轨道2上，调整其长度为4秒。

另外，也可以在菜单栏中单击"字幕"，选择"滚动字幕新建"命令。观察最终效果，如图5-4所示。

图5-4　最终效果

5.2　倒计时片头

本案例通过字幕编辑中的绘图工具以及字幕等视频技术互相配合完成一个栏目片头的视频制作。

5.2.1　新建项目并导入素材

案例 20 素材及样片

启动 Premiere 软件，新建项目文件。注意选择 DV-PAL 制式下的标准 48 赫兹，命名为"倒计时"。

在"项目"面板的空白处双击，在弹出的"导入"对话框中选择需要导入的素材，找到本案例的素材文件夹，单击打开，将选择的素材导入"项目"面板中。

5.2.2　制作倒计时片头

在"项目"面板的空白处右击，新建字幕，打开字幕编辑窗口。选择"椭圆"工具，在字幕编辑窗口中绘制一个正圆（按住 Shift 键），将正圆的描边设置为黑色，填充无。复制绘制完成的正圆，原地粘贴一个新的圆圈。将新复制出的圆圈（按住 Shift 键）同比例缩小一点，与之前绘制的圆圈中心对齐。

选择"线段"工具，在屏幕上绘制一个十字，十字的中心与两个圆圈的中心重合。线段颜色为黑色。

选择"矩形"工具，在屏幕上绘制一个白色的矩形，大小与屏幕相等，右击矩形将其放置在底层，如图 5-5 所示。

图 5-5　用绘图工具绘制白色底图形

在"项目"面板的空白处右击，再次新建字幕，打开字幕编辑窗口。选择"椭圆"工具，在字幕编辑窗口中绘制一个正圆（按住 Shift 键），将正圆的描边设置为白色，填充无。复制绘制完成的正圆，原地粘贴一个新的圆圈。将新复制出的圆圈（按住 Shift 键）同比例缩小一点，与之前绘制的圆圈中心对齐。

选择"线段"工具，在屏幕上绘制一个十字，十字的中心与两个圆圈的中心重合。线段颜色为白色。

选择"矩形"工具，在屏幕上绘制一个黑色的矩形，大小与屏幕相等，右击矩形将其放置在底层，如图 5-6 所示。

图 5-6　用绘图工具绘制黑色底图形

在"项目"面板的空白处右击，再次新建字幕，打开字幕编辑窗口。选择"文字"工具，在屏幕上写上"1"，调整其参数及渐变等数值。注意：填充是四色渐变，描边要选择类型为凸出，这样制作出来的文字才会有立体感。

用同样的方法制作 2、3、4、5 几个数字，如图 5-7 所示。

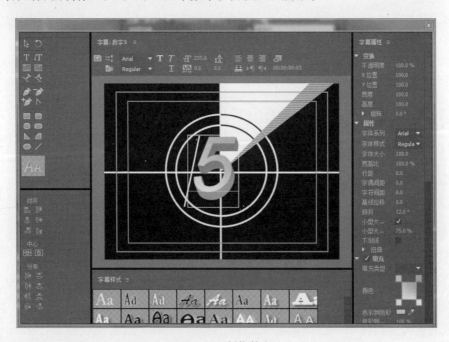

图 5-7　制作数字

5.2.3　添加转场特效

将制作完成的白色底黑色线图形素材拖放到视频轨道 1 上，调整其时间长度为 1 秒。复制时间线上的白色底黑色线图形素材，粘贴四次，如图 5-8 所示。

将制作完成的黑色底白色线图形素材拖放到视频轨道 2 上，调整其时间长度为 1 秒。复制时间线上的白色底黑色线图形素材，粘贴四次，并为每个黑色底白色线图形素材添加"效果"→"视频切换"→"擦除"→"时钟式划变"，调整每个视频切换特效"时钟式划变"的时间长度为 1 秒，如图 5-9 所示。

图 5-8　时间线上的白色底黑色线图形素材　　　　图 5-9　复制时间线上的图形素材排列

将制作完成的 1、2、3、4、5 数字分别拖放到视频轨道 3 上，设置每个数字的时间长度为 1 秒，如图 5-10 所示。图 5-11 所示为最终效果。

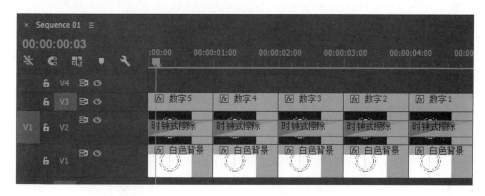

图 5-10　设置视频特效的时间长度

图 5-11　最终效果

第6章

音频特效应用

　　一个好的视频离不开一段好的背景音乐，音乐和声音的效果给影像节目带来的冲击力是令人震撼的。音频效果是用 Premiere 编辑节目不可或缺的效果。一般的节目都是视频和音频的合成，传统的节目在后期编辑时，根据剧情都要配上声音效果，叫作混合音频，生成的节目电影带叫作双带。胶片上有特定的声音轨道存储声音，当电影带在放映机上播放时，视频和声音以同样的速度播放，实现了画面和声音的同步。

　　在 Premiere 中可以很方便地处理音频。同时还提供了一些较好的声音处理方法，如声音的摇移（Pan）、声音的渐变等。本章主要介绍 Premiere 处理音频的方法。通过与视频的处理方法比较，可进一步了解计算机处理节目的方法。

　　首先了解一下 Premiere 软件中音频素材进入时间线后具备了哪些可调节的效果。音频素材进入时间线后可以扩展为两个通道，即左、右声道（L 和 R 通道）。如果一个音频的声音使用单声道，则 Premiere 可以改变这个声道的效果。如果音频素材使用立体声道，Premiere 可以在两个声道间实现音频特有的效果，如摇移，将一个声道的声音转移到另一个声道，实现声音环绕效果时特别有用。在 Premiere 软件中对音频的调节共有两个方面，即音频特效和音频过渡，如图 6-1 和图 6-2 所示。

图 6-1　音频特效

图 6-2　音频过渡

6.1　青　春　如　歌

声音的大小调节和左、右声道是音频特效调节技术的基础，下面通过案例详细讲解。

6.1.1　导入素材

将素材导入"项目"面板，并将视频素材和音频素材分别拖曳到时间线的视频轨道和音频轨道上。

6.1.2　添加音频效果

单击音频轨道上的素材，在"特效控制台"中会看到音频效果控制选项。其中，音量级别控制音量大小，声道音量分别可以控制左、右声道的声音大小。给素材在不同的时间打上不同的关键帧，做出声音由小到大，再从左声道变为右声道的效果，如图 6-3～图 6-7 所示。

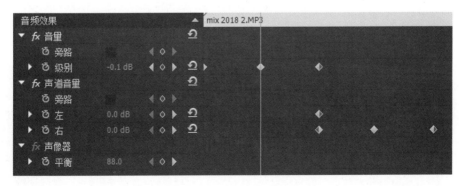

图 6-3　起始位置调节音量级别

图 6-4　2 秒处调节音量级别

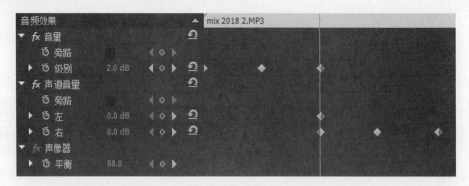

图 6-5　4 秒处调节音量级别及左、右声道

图 6-6　6 秒处调节左、右声道

图 6-7　8 秒处调节左、右声道

6.2　制 作 回 响

声音的回响是经常用到的音频处理技巧，下面通过案例详细讲解。

6.2.1　导入素材

案例 22 素材及样片

将素材导入"项目"面板，并将音频素材分别拖曳到时间线的音频轨道上。

6.2.2　添加音频效果

单击音频轨道上的素材，在"特效控制台"中会看到音频效果控制选项。

打开"效果"→"音频特效"→"平衡"，将"平衡"特效拖曳到时间线的音频素材上，通过调节平衡的正负值，可以控制左、右声道的声音大小，如图 6-8 所示。

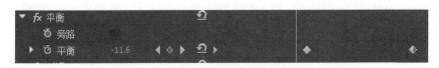

图 6-8　调节平衡的正负值

打开"效果"→"音频特效"→"延迟"，将"延迟"特效拖曳到时间线的音频素材上，如图 6-9 所示。

调节延迟的秒数可以控制声音回响的延迟时间，混合可以调整与原音频的融合度，如图 6-10 所示。

图 6-9　添加"延迟"特效

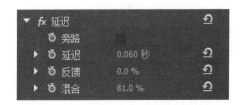

图 6-10　调整与原音频的融合度

6.3　使用淡化线调节音频淡入淡出

前面介绍过 Premiere 可以将每个音频素材当作一系列的帧进行处理，所以，当需要对增益精确到每个声音点时，就可以使用类似于处理视频素材渐进的方法。所有音频的素材包括两个特殊的控制柄，即"开始的"和"结尾的"控制柄，只能改变它的渐进值，而不能删除它们。

6.3.1　新建项目并导入素材

启动 Premiere 软件，新建一个项目文件。注意选择 DV-PAL 制式下

案例 23 音频素材

的标准 48 赫兹，命名为"音频淡入淡出"。

在"项目"面板的空白处双击，在弹出的"导入"对话框中选择需要导入的素材，找到本案例的素材文件夹中的音频素材，单击打开，将选择的素材导入"项目"面板中。

6.3.2 为音频添加淡入淡出效果

将音频素材拖曳到音频轨道 1 上，展开音频轨道 1 前面的卷展栏，为音频打上关键帧，如图 6-11 所示。

图 6-11 为音频打上关键帧

在 0 秒处打上关键帧，在 00;00;01;15 时间点上打上关键帧，在 00;00;08;15 时间点上打上关键帧，在 00;00;09;24 时间点上打上关键帧。将第一个和第四个关键帧向下拖至最低处，第二个和第三个关键帧留在原处，这样就为音频实现了淡入淡出的效果。

综合应用实例

学习非线性剪辑最重要的就是将所学到的各种技巧融合起来综合运用，这需要通过多个实例练习来掌握剪辑的节奏、音画配合以及特效等方面的使用。本章将通过 3 个不同类型的综合案例帮助大家提升 Premiere 软件的应用水平。

7.1　中　国　茶　艺

本案例是制作一个中国传统茶艺表演的宣传片，其中用到了字幕、视频过渡和剪辑技巧。整个片子画面优美流畅，配合音乐可以很好地烘托氛围，带你走进清新脱俗的艺术境界。

7.1.1　新建项目并导入素材

启动 Premiere 软件，新建一个项目文件，命名为"茶艺"。

新建序列，为保持高清的视频状态，选择 1920 像素 × 1080 像素分辨率，如图 7-1 所示。

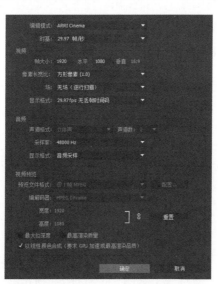

案例 24 素材及样片

图 7-1　新建项目

7.1.2　添加字幕

在菜单栏中选择"字幕"→"新建字幕"→"静态字幕"命令，弹出"字幕"编辑器，选择合适的字体，要能突出古色古香的韵味，分别输入"茶""艺"两个字，调整两个字的大小，"茶"字稍大，"艺"字稍小，调整位置，文字选用白色。用"钢笔"工具绘制一个填充的贝塞尔图形，用来制作印章，如图 7-2 所示。

再次使用文字输入工具，在印章上输入"白茶"两个字，调整印章和文字的大小，使画面看起来像印章盖印的效果，摆放好位置，如图 7-3 所示。

图 7-2　使用"钢笔"工具绘制印章

图 7-3　调整印章和文字的大小

7.1.3　添加特效

将视频素材全部拖曳到时间线上，挑选出有任务背景的画面视频放在所有视频的最前面作为影片的片头，并将制作完成的字幕拖曳到该视频的上方，使文字衬在画面上，给文字添加"过渡"→"擦除"→"径向擦除"视频特效，如图 7-4 所示。

图 7-4　添加"径向擦除"特效

最终效果如图 7-5 所示。

选择枫叶和茶具画面的两个视频作为片头后面的画面过渡。因为片头之后添加过渡画面会使片子更加流畅，有逻辑、有铺垫，如图 7-6 和图 7-7 所示。

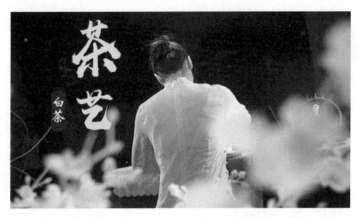

图 7-5 最终效果

图 7-6 添加枫叶画面

图 7-7 添加茶具画面

在两个视频之间添加一个视频过渡，选择"视频过渡"→"溶解"→"渐隐为黑色"，将这个特效拖曳到两个视频之间，如图 7-8 所示。注意，如果出现重复帧的提示，这是因为两个素材都是视频，视频时间是固定的长度，可以将枫叶视频的结尾剪去一些，以及将茶具视频的片头剪去一些。当剪去的画面时间可以容纳过渡效果时就可添加了。不做剪辑也可以添加特效，但会有画面是重复帧的现象，如重复帧时间不长并不会影响整体效果。

将其他的视频按照顺序排好位置，在每个视频之间添加"过渡"→"溶解"→"交叉溶解"视频特效，如图 7-9 所示。

图 7-8 添加黑色转场特效

图 7-9 添加"交叉溶解"特效后的效果

7.1.4 添加音乐

添加上音乐，合成完成。最终效果如图 7-10 和图 7-11 所示。

图 7-10 最终效果 1

图 7-11 最终效果 2

7.2 时 尚 家 居

本案例是制作一个时尚家居的视频，该视频展示了家居的细节，可以用于电子商务宣传等方面。

7.2.1 新建项目并导入素材

启动 Premiere 软件，新建项目文件，命名为"时尚家居"。

案例 25 素材及样片

新建序列，为保持高清的视频状态，选择 1920 像素 × 1080 像素的分辨率。将所有素材拖曳进"项目"面板中，摆放在时间线上。

7.2.2 制作装饰字幕

在片头部分需要制作一个带有装饰效果的字幕来衬托效果。在菜单栏中选择"字幕"→"新建字幕"→"静态字幕"命令，新建字幕 01，弹出字幕编辑窗口。用"钢笔"工具绘制两个形状不同、颜色为白色的三角形，摆放在右上角。两个三角形的大小不同，透明度不同，位于下方的大三角形透明度较高，位于上方的小三角形透明度较低。给小三角形在字幕编辑窗口中添加阴影效果，阴影为 50% 的透明度，黑色，如图 7-12 所示。

图 7-12 给右上角小三角形添加阴影效果

用同样的方法再次选择"字幕"→"新建字幕"→"静态字幕"菜单命令，新建字幕 02，弹出字幕编辑窗口。用"钢笔"工具绘制两个形状不同、颜色为白色的三角形，摆放在左下角。两个三角形的大小不同，透明度不同，位于下方的大三角形透明度较高，位于上方的小三角形透明度较低。给小三角形在字幕编辑窗口中添加阴影效果，阴影为 50% 的透明度，黑色，如图 7-13 所示。

第三次选择"字幕"→"新建字幕"→"静态字幕"菜单命令，新建字幕 03，用"矩形"工具绘制一个长条形。第四次选择"字幕"→"新建字幕"→"静态字幕"菜单命令，新建字幕 04，用"矩形"工具绘制一个长条形。字幕 04 的长条形要比字幕 03 细一些，如图 7-14 和图 7-15 所示。

图 7-13　给左下角小三角形添加阴影效果

图 7-14　字幕 03

图 7-15　字幕 04

第五次选择"字幕"→"新建字幕"→"静态字幕"菜单命令，新建字幕 05，命名为"北欧风情"。用"文字"工具在"编辑"面板上输入文字"北欧风情"。

7.2.3　制作字幕动画

新建一个序列，将 5 个新建的文字在新建序列的时间线上摆放整齐，如图 7-16 所示。

给不同的字幕位置打上关键帧，使画面呈现出右上角、左下角有装饰形状逐渐入画，两个装饰条分别从画面的左边和右边进入画面，配合文字一起出现，

图 7-16　将新建文字素材摆放整齐

如字幕 02 的关键帧数值为图 7-17~ 图 7-19 所示。

图 7-17　在起始位置添加关键帧

图 7-18　在中间位置添加关键帧

图 7-19　在末尾添加关键帧

2 秒之后所有字幕按照出现的路径返回，离开画面，效果如图 7-20 所示。

图 7-20　文字效果

7.2.4　调节画面亮度以及添加视频过渡

选择一个全景的视频画面作为片头，将字幕序列拖曳到该视频的上方，调节时间长度，并给视频添加特效。选择"特效"→"生成"→"镜头光晕"视频特效，给视频添加一些光

线效果，如图 7-21 所示。

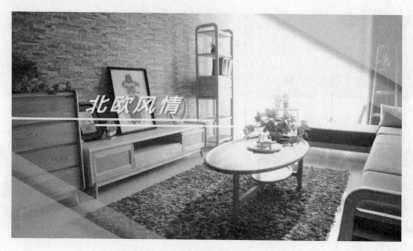

图 7-21　给视频添加一些光线效果

给每个视频之间添加"过渡"→"溶解"→"交叉溶解"视频特效，并在"项目"面板中新建一个调整图层，将该图层放置在所有视频的上方，对调整图层添加"视频特效"→"色彩校正"→"亮度与对比度"视频特效，如图 7-22 所示。将曝光过度的画面减少亮度。

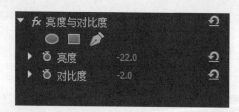

图 7-22　调整亮度

最后添加音频合成全片，如图 7-23 和图 7-24 所示。

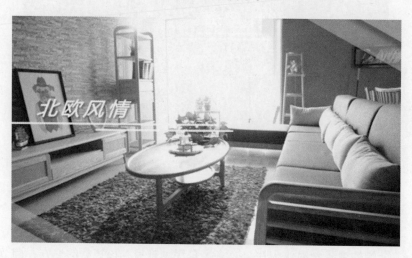

图 7-23　最终效果 1

图 7-24　最终效果 2

7.3　中国古建筑

此案例是本书最后一个综合案例，请大家根据所学知识利用素材自由发挥创作，以下讲解仅供参考，旨在起到抛砖引玉的作用。本案例制作的是介绍中国古建筑的片头，时长为 5 秒，其中涉及字幕、色彩调节、运动动画等技术。

7.3.1　新建项目并导入素材

启动 Premiere 软件，新建项目文件，命名为"中国古建筑"。

新建序列，为保持高清的视频状态，选择 1920 像素 ×1080 像素的分辨率。将所有素材拖曳进"项目"面板中。将宣纸素材拖曳到时间线视频轨道 1 上，调节大小。将"水滴入水"序列素材拖曳到时间线视频轨道 2 上，并将模式改为叠加，效果如图 7-25 所示。

案例 26 素材及样片

图 7-25　制作宣纸上的水滴效果

将素材"建筑 1"拖曳到时间线上，放置在视频轨道 2 上，调整位置及大小。将"玉兰"拖曳到时间线视频轨道 3 上，调整大小和位置，如图 7-26 所示。

图 7-26 调整建筑素材和玉兰花素材位置

将素材"墨迹"拖曳到时间线上，放置在视频轨道 3 上。在"特效控制台"中分别在位置、缩放和透明度上打上关键帧，使素材呈现由大到小、由透明到不透明的效果，最终落在画面的右侧，如图 7-27 所示。

图 7-27 调整墨迹素材位置

7.3.2 制作装饰字幕

在片头的部分需要制作"中国建筑"、印章及说明文字等烘托主题的文字及图形。在菜单栏中选择"字幕"→"新建字幕"→"静态字幕"命令，新建字幕"中国建筑"。

选择"文字"工具，输入"建筑中国"四个字，调整四个字的大小、位置和颜色。其中"建筑"两个字为黑色，"中国"两个字为红色，效果如图 7-28 所示。

在菜单栏中选择"字幕"→"新建字幕"→"静态字幕"命令，新建字幕"印章"。用"绘图"工具中的"矩形"绘图工具在屏幕中画出一个红色的正方形边框，作为印章边缘，再画出一个红色的正方形作为印章的中心，单击"文字"工具，输入"中国建筑"，文字颜色为白色，放置在印章中心位置，调整大小，效果如图 7-29 所示。

图 7-28 制作"建筑中国"文字

图 7-29 制作印章中的文字

在菜单栏中选择"字幕"→"新建字幕"→"静态字幕"命令,新建说明文字字幕。用"绘图"工具中的"椭圆"绘图工具在屏幕中画出四个红色的正圆形作为装饰,用"对齐"工具将四个红色圆形排列整齐,单击"文字"工具,输入"独具一格",文字颜色为白色,放置在四个红色圆形位置上,调整大小。选择"垂直"文字工具,输入文字"在五千年的悠久历史中,我国的先人创造了光辉灿烂的建筑文化。中国建筑在世界的东方独树一帜。博大精深的中国建筑文化,在古代以中国为中心,以汉式建筑为主,形成了别具一格的'泛东亚建筑风格',在人类的文明史上写下了光辉的篇章。"调整这段文字的排列,注意要错落有致,效果如图 7-30所示。

图 7-30 添加文字"独具一格"及段落文字

7.3.3　合成输出

将其他素材拖曳到时间线轨道上，并做淡入的效果。给视频配上音乐，将音频拖曳到音频轨道上并进行剪切，如图 7-31 所示。

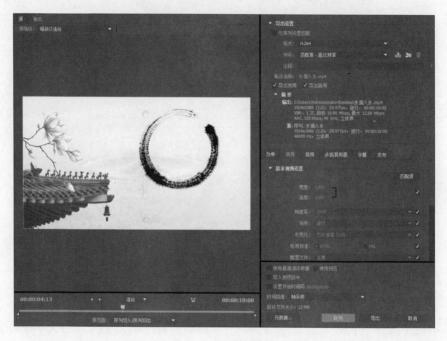

图 7-31　渲染界面

最终效果如图 7-32 所示。

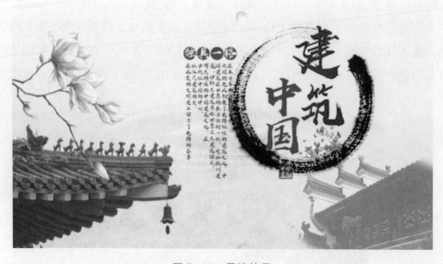

图 7-32　最终效果

参 考 文 献

[1] 赵建, 路倩, 王志新 .Premiere Pro CC 影视编辑剪辑制作实战从入门到精通 [M]. 北京: 人民邮电出版社, 2018.

[2] Max Jago.2017 Adobe Premiere Pro CC 经典教程 [M]. 巩亚萍 , 译 . 北京: 人民邮电出版社 ,2018.

[3] 曾海 . 影视后期编辑 [M]. 北京: 清华大学出版社 , 2011.